LE RIFLESSIONI DI DONNA FRANCA

Di Franca Pace

LA MIA VITA

Sono nata a Roma, a Monteverde Vecchio, mio padre volle aprire per me e per mia sorella un negozio di pelletteria nel quartiere, lavoravamo e andavamo a scuola. Da buon uomo d'altri tempi ci faceva lavorare per non girare con i ragazzi. Alcuni anni dopo mi trasferii con lui in via Nazionale. Furono anni importanti, formativi per me: quando lavoravo parlavo in inglese con i miei clienti stranieri, e mi sentivo bene con loro. Specialmente con gli europei, che trovavo superiori a noi.

Il Teatro Eliseo, che ho molto frequentato, gli attori e i registi di prosa, sono stati per me una miscela tale da crearmi una ricchezza interiore che mi ha permesso di affrontare con più solidità le avversità della vita. Poi la nostra attività si trasformò in pellicceria, disegnare e creare divenne la mia grande passione.

Per motivi familiari mi trasferii poi sul Terminillo, dove per venti anni ho gestito la mia attività, vendendo, organizzando sfilate di pellicce e creando eventi.

Ho viaggiato molto, ho visitato molti Paesi del mondo.

Chiusa la mia attività tornai a Roma dove studia grafologia, numerologia e dove presi con molta curiosità il primo brevetto Reiki. Il mio Mondo Interiore cambiava, e il viaggio in India mi arricchì di spiritualità. A Salvador de Bahia sentii risvegliarsi in me importanti aspetti sensoriali.

Ora sono presidente dell'associazione "Roma: Caput Mundi", organizzazione nazionale ed internazionale dedicata agli artisti e agli inventori emergenti.

I BAMBINI

A che cosa serve vestire i bambini con abiti firmati, fargli bere e mangiare le cose più raffinate, fargli fare più sport possibili se poi non insegniamo loro i veri valori della vita?

Un bambino dovrebbe vivere una vita sana, osservare e far sue le regole della famiglia, uno strumento importante per crescere e una volta diventato grande vivere la propria vita saggiamente.

Non è educativo per un bambino assistere a scenate, a litigi violenti. Crescendo svilupperà la stessa violenza, trasformandola in un bagaglio ingombrante da trascinare nel viaggio della vita.

Va insegnata loro la generosità, che oltre a prendere bisogna saper dare. Se un bambino non sa dare si avvia verso la via dell'egoismo, una strada di sola andata, senza ritorno. L'egoismo è l'anticamera di tanti altri difetti.

Peccato che un bambino appena nato non sappia che brutta fine farà da grande. Tutto questo è colpa della superficialità dei genitori, che vogliono a tutti i costi che i loro figli siano i primi, i migliori in assoluto, anche a costo di calpestare le regole

IL FIGLIO

Quando una mamma mette al mondo un figlio lo tiene in braccio, lo stringe a se, e pensa: sei il mio dolce angelo, non mi separerò mai da te.

 Ti farò crescere, t'insegnerò tutto quello che so della vita, ti difenderò da ogni pericolo, niente al mondo potrà nuocerti.
Il bimbo cresce, diventa il piccolo Re della famiglia, tutto ciò che è più buono, che è più bello, viene donato a lui. Va scuola, e man mano che cresce impara a conoscere se stesso, il suo carattere, la sua personalità. Improvvisamente il tempo è passato. Da ragazzo è diventato adulto. Non ascolta più. E' grande, vuole vivere la sua vita, non accetta più consigli, anzi, alza forte la voce. La mamma pensa: " Se provo a dire qualcosa è la fine, come potrò esprimere le mie ragioni con tanta ira avversa?" Così sceglie il silenzio. Scrive. Una lettera, dove mette tutto dentro, tutti quei sentimenti feriti, la noncuranza, la mancanza di rispetto, le tante piccole cose che aveva lasciato andare per non discutere. Insomma, uno sfogo completo. Lascia la lettera sul comodino e poi per giorni e giorni non gli rivolgerà la parola, fino a che non ci saranno delle scuse. Il figlio tace, ma questo silenzio dopo la lettera lo fa pensare, infondo non abbiamo nemmeno discusso. Perché mi sono comportato così? Passano i giorni, si fa un esame di coscienza. "Ho sbagliato, mamma mi manca, le chiede scusa." I dissapori finiscono senza nemmeno aver litigato. In seguito che succede, il figlio che fa? A volte può succedere che accada di nuovo, la mamma scrive una lettera di chiarimento che non sarà offensiva, perché quando si scrive si trovano le parole giuste, cosa invece molto difficile quando si litiga. Le parole dette male possono diventare pesanti e causare grandi incomprensioni.

Quanto sta la mamma senza parlare? La mamma stabilirà in base alla gravità dei fatti. Comunque la mamma non litiga, non s'inquieta e vive molto più serena.

LA MADRE

Dopo circa nove mesi di gravidanza la madre mette al mondo un figlio, lo allatta e lo cresce con tutto l'amore che ha. Sa quando ha fame, quando ha sete, quando ha sonno, perché una madre attenta vigila con lo sguardo, entra negli occhi di suo figlio e sa interpretare e capire ogni cosa di lui.

Da sempre è stato il fulcro della casa, colei che affannata cura tutta la sua famiglia. E' sempre il pilastro di ogni situazione, il sostegno fisico e morale di tutti, e guai se viene a mancare lei: tutto cambia.

Si può vivere ugualmente, ma i figli sbandano.

Tutto è cominciato con il movimento femminista, le donne stanche di sottomettersi ai loro mariti, stanche di accudire i loro figli, volevano lavorare, essere indipendenti e autonome.

Così, le donne, cominciarono a far parte della società del lavoro, diventando brave tanto da riuscire a superare i loro antagonisti uomini in alcuni settori.

La scelta è stata faticosa, e quelle che avevano una famiglia, non potendosi dedicare a tutto hanno abbandonato i figli a se stessi. Tacchi altissimi, gonne corte o pantaloni sotto l'ombelico, sono la moda giusta per essere moderne. Ma la loro famiglia si sgretola, e quante lasciano i mariti per egoismo dicendo che vogliono rifarsi una vita con un altro sentendosi più attraenti ma moderne?

Dove lo troveranno quell'allocco che si accollerà una donna così spregiudicata e i suoi problemi?

Diventa una donna sola, indipendente, e va, esce alla ricerca di felicità e amore.

Se non è riuscita a dare amore a un figlio, curandosi di lui, se non è riuscita a capirlo guardandolo negli occhi per vedere quanto è depresso, per capire quando ha bisogno di aiuto, quando si droga, come può una donna così arida cercare amore? Se la mamma riuscisse a capire dallo sguardo e dal comportamento di suo figlio che ha iniziato a drogarsi, lo potrebbe salvare, se lo lascia andare alla deriva non c'è più scampo.

Quando diventa egoista a tal punto, ed è lei stessa che cerca amore e non lo trova, perché non fa un esame di coscienza e cerca di capire quanto ha sacrificato per la sua carriera e quanto ha distrutto della sua vita, per poi trovarsi un figlio che si è lasciato andare perché non ha avuto un esempio, perché non ha avuto un unico pilastro che sorreggesse la sua casa in crollo?

Ora il figlio è cresciuto, è grande, e tutto quello che gli è mancato gli resta dentro, rendendolo ribelle a ogni convinzione. Se una mamma guardasse negli occhi il figlio per tutta la vita, gli trasmettesse la sua forza dandogli sempre il buon esempio, forse molti giovani potrebbero evitare di drogarsi.

La mamma è sempre la mamma, anche quando diventa nonna e bisnonna.

Quando una donna decide di mettere al mondo un figlio è un progetto che durerà per tutta la vita.

I GENITORI

Negli anni '90, con l'arrivo della tecnologia avanzata, tutti hanno creduto che sarebbero nate un'infinità di possibilità, che tutto sarebbe cambiato in meglio.

I genitori, orgogliosi dei loro figli s'impegnavano a dare loro quanto più la società offriva. Si potevano ascoltare frasi come queste :"Mio figlio dovrà avere tutto quello che non ho avuto io." " Mio figlio dovrà avere un lavoro adeguato ai suoi studi oppure tanto vale che rimanga a casa."

Non hanno fatto progetti futuri ben calcolati, ogni figlio doveva essere un Re, vivere ad un livello superiore. Ma questa democrazia non è in grado di poter assolvere tante super richieste.

Il grande male è la dannosa ombra dei genitori, che non si sono prodigati ad insegnare ai propri figli il valore del sacrificio, le incertezze, le delusioni, i fallimenti che la vita molte volte gratuitamente ci dona. Solo con ottimismo e coraggio ci si può riprendere per ricominciare.

I giovani non avendo avuto insegnamenti veri dalla vita vivono scontenti, tra pub e ristorantini, convinti che lo Stato perorerà le loro esigenze, perché la vita deve continuare come l'hanno vissuta.

Se questi giovani avessero dei bravi genitori, gli insegnerebbero a rimboccarsi le maniche e a essere operosi. È molto grave quello che dico, ma lo Stato, le scuole, le televisioni, dovranno in futuro lavorare su questo tema: cosa conoscono i giovani della vita?

I GIOVANI

Siete fortunati se avete una famiglia unita, avrete un indirizzo vero nella vita.

Se avete una famiglia separata in casa scappate per trovare un po' di pace, scappate per non assistere alle discussioni dei vostri genitori. Il vero problema è se siete figli di genitori separati e sempre in conflitto tra loro e ognuno alla ricerca della propria dimensione. Vi danno soldi a più non posso, vi danno soldi per togliervi di mezzo. E voi? Scegliete la strada dello studio fino a trent'anni, vivete in casa ma fate quello che vi pare, tanto nessuno vi controlla. Bevete, fumate, seduti nei pub, in pizzeria, parlate, parlate, con i vostri coetanei e tra di voi discutete di questo e di quello, scontenti. Tutto quello che vi è dato non vi gratifica più, perché è dentro di voi che manca qualcosa.

Manca un parere, un consiglio, un indirizzo verso una decisione ragionata, ricordate: prima di fare un passo ponderate i pro e i contro di ogni possibilità futura.

Siete scontenti, non credete in niente, credete che per voi non ci sarà un futuro. I vostri genitori vi hanno dato molto di più di quanto nella loro vita hanno ricevuto. Credendo di rendervi più felici rispetto a quanto lo fossero stati loro. Questa società così complessa vi ha messo a disposizione la tecnologia, l'evoluzione, formandovi con un'intelligenza superiore alla nostra. Ha raggiunto però un grado di saturazione da non poter far fronte alle vostre richieste. I vostri genitori vi hanno dato un'educazione non adeguata a quanto la società vi avrebbe potuto

offrire, come se in base agli studi o agli sport tutti sarebbero dovuti diventare assolutamente i primi in tutto.

Ora voi siete frastornati, abituati a vivere ottenendo tutto e subito, abituati a chi vi diceva sempre di si. Diventare grandi in questa società piena d'insidie cui voi non siete abituati, è molto difficile.

Non capite il significato della vostra vita passata, non riuscite a capire il significato di questo presente, così precario, non riuscite a capire il significato della vostra vita futura.

Dovreste guardarvi intorno per rendervi conto che non siete unici come vi hanno fatto credere, fate parte di una generazione in cui pochi riusciranno ad avere successo. Gli altri non saranno perdenti o delusi, ma una schiera di giovani intelligenti, pronti ad avventurarsi in mille nuove idee di lavoro. Non dovete lamentarvi, non dovete pensare negativamente. Alcuni cercano attraverso la droga e l'alcool l'oblio e la trasgressione, pensando così di riuscire a superare le tante delusioni. Se pensate che da grandi vivrete senza problemi economici e tutto vi arriverà con facilità, vi sbagliate. La vita è fatta di ideali, sacrifici, lavoro.

E se questo non c'è ve lo dovete inventare, solo dopo avrete la vera soddisfazione.

CARI GIOVANI

Miei cari amici, sono andata a Ibiza per vedervi tutti insieme, e capire i vostri problemi e la vostra rabbia. Siete tutti nel mio cuore, quanto scrivo oggi è un piccolo racconto di quanto è accaduto a me alla vostra età, di quel che ha vissuto la mia generazione.

Quando frequentavo la scuola media avevo una professoressa di nome Bertolucci, era la madre del regista, a quei tempi mio amico. A quell'epoca i professori erano molto severi, non ci concedevano distrazioni e ci indottrinavano in modo ferreo inculcandoci ciò che dovevamo assolutamente imparare senza controbattere. Non era possibile trasgredire, ma accadeva che qualche caporione organizzasse uno sciopero; venivano e si mettevano fuori dalla scuola, davanti alle cancellate, e a noi non ci facevano entrare più, almeno per quel giorno. Chi non voleva partecipare si allontanava per fatti suoi.

Ebbi poi al ginnasio una professoressa severissima, ogni mattina entrava ingrugnita proclamando i suoi proverbi latini con voce imperiosa, che ancora ricordo. Andavo a scuola nel pomeriggio e la mattina lavoravo o viceversa, alla fine lascia il liceo classico. Preferivo lavorare.

Erano tempi strani, eravamo sereni, ma si viveva con niente. Ci erano concesse solo feste private, con il permesso dei genitori ci si riuniva a casa di Emanuele Paratore, figlio del più grande latinista d'Italia. Un complessino suonava e noi ballavamo.

La televisione mandava il telegiornale, opere, operette, commedie e un carosello che noi aspettavamo con ansia. Potete immaginare che cultura ci propinavano allora!

Eravamo una gioventù gestita dalla severità dei nostri genitori, dalla severità degli insegnanti e dalla cultura della televisione.

Eravamo istruiti da regole molto diverse dalle vostre. Finito il liceo, molti trovavano un lavoretto per pagarsi l'università. Altri come me scelsero il lavoro da subito. All'epoca i buoni partiti erano ufficiali o bancari, possibilità ce ne erano poche ma ci inventavamo di tutto.

Anche affittare un pullman e riempirlo di studenti per andare in montagna era "one good work". Ci si alzava alle quattro della mattina, ma ci divertivamo da morire. Non avremmo mai immaginato un mondo come il vostro.

Voi vivete una vita diversa, convinti di dover prendere quanto il mercato vi mette a disposizione. Non è così. Non è così. Dovete lavorare, far crescere i vostri progetti, trasformarli in qualcosa di sempre più grande. Ci vuole tempo perché le mele acerbe si maturino sull'albero, solo quando sono mature cadono.

LA DONNA

Dopo anni di sudditanza, la donna attraverso il movimento femminista è riuscita ad avere una libertà individuale, a crescere in una società operativa di cui non faceva parte.

Riuscire a emergere è stato molto faticoso, e tante, troppe, hanno dovuto sacrificare la famiglia, la vita privata, la propria persona.

E' stato difficile intraprendere questo cammino, tanto più difficile perché la donna è sempre stata delegata ad accudire la casa, i figli, a onorare il marito.

Alcune di loro sceglievano il matrimonio con Dio. Era un matrimonio con dei vincoli religiosi, ma libere da schiavitù, angherie e violenze, adottando così tanti figli senza madri.

La donna si è sentita realizzata lavorando, felice di avere un'autonomia economica che la rendeva libera e autosufficiente.

E' stato tutto un rinnovamento in lei, ma la competizione con gli uomini forse è stata la causa che ha scatenato un cambiamento troppo aggressivo, predominante, competitivo, tanto da modificare la sua natura. L'apice di questa situazione è stato il suo "io", una parte di se cercava di correre verso il successo ambito, una parte di se ancora cerca con desiderio un uomo affettuoso e sensibile che la copra d'amore.

Che cosa indossano le donne? L'abbigliamento che indossiamo è lo specchio della nostra anima, un biglietto da visita che presentiamo, con cui siamo considerate e giudicate.

A che serve vestire spregiudicatamente? A che scopo tutto ciò?

Ci aiuterà a trovare un'avventura, non un compagno della vita.

GLI UOMINI

Quando nacque il movimento femminista, le donne si spalleggiarono per diventare più forti, e gli uomini si disarmarono. Per loro essere spodestati, rimanere soli, era come rimanere orfani.

Per alcuni anni si sono sentiti sminuiti, per alcuni anni hanno vissuto quasi nell'ombra di questo cambiamento che stava accadendo.

E stato difficile iniziare a vivere soli, è stato complesso intraprendere una vita autonoma. C'è stata un po' di confusione. Le donne correvano verso il successo, avide di conquiste. Gli uomini invece alla ricerca della sopravvivenza, cercavano di organizzarsi, cercavano di perfezionarsi in cucina, nella spesa, cercavano di trovare una dimensione in questa nuova vita.

Non sono stati anni facili per loro, e molti si sono chiusi in se stessi. Come se fossero rimasti delusi da questo cambiamento femminile. Tanti di loro non si sono sentiti più all'altezza di poter conquistare queste donne tanto perfette, e tanti di loro hanno rinunciato al matrimonio, come se si sentissero inferiori.

Poi, per caso, viaggiando in posti esotici, hanno incontrato una donna umile, semplice, che li ha capiti, e con affetto gli ha dato amore, con affetto quella donna li ha resi felici.

A distanza di alcuni anni questo problema si è livellato, ma gli uomini rimangono sempre dei bambini, amano fare sport, vedere il calcio.

Hanno però tutti, un difetto di fabbricazione, sono egoisti

GLI ANZIANI

Fin da ragazza ho sempre provato una grande ammirazione per gli uomini dai capelli grigi, uomini che ricordavo importanti, uomini che vedevo affascinanti e pieni di esperienza. Ho scritto molto sugli anziani, proprio perché li consideravo saggi a tal punto, perché pensavo che potessero collaborare per aiutare questa società, per aiutare i giovani.

Ne è passato di tempo, e tutto ciò che pensavo, tutto ciò che credevo, è andato in fumo. Ora li vedo con occhi diversi, li vedo nella loro realtà. Una vota un uomo a cinquanta anni era anziano, ora anche a settanta non pensa generosamente ad aiutare gli altri con la sua esperienza, non pensa a nient'altro che a se stesso e al suo egoismo.

Capelli grigi oramai non se ne vedono molti, tutti tingono i capelli per confondersi tra i più giovani, per vivere quei pochi anni che gli restano al massimo della trasgressione.

Questi anziani non si rendono conto che sono di cattivo esempio per i giovani. Ormai sembra che tutto sia possibile, ci vorrebbe un po' di ritegno, un po' di vecchie maniere, per far capire a questa Nuova Generazione che possiamo ancora insegnare qualcosa, che non siamo qui a trasmettere solo negatività.

C'è un vecchio detto che dice: "Chi va con lo zoppo impara a zoppicare"; questa Nuova Generazione zoppicherà tutta se non ci moderiamo noi per primi e se non diamo il Buon Esempio.

I VECCHI

Noi, sempre di fretta, al telefonino, al computer, cercando di sapere tutto ed essere aggiornati su tutto abbiamo perso il significato della realtà. Correndo verso il futuro abbiamo dimenticato i vecchi, i pilastri di questa società. I vecchi che con la loro esperienza e la loro saggezza ci possono ancora dare validi consigli, per vivere una vita moderna ma disciplinata, arricchendoci di tante piccole regole di vita e di filosofia.

Ritrovare una certa forma di pensiero, considerare che tutti siamo a questo mondo per un motivo, rispettarci l'un l'altro senza prevaricazioni, non possiamo vincere tutti e tutto. Dobbiamo imparare da loro un'intelligente forma di risparmio, considerando come spendiamo l'euro senza considerazione.

Non dimentichiamo quanto sono importanti i vecchi in questo momento, sono una ricchezza che non dobbiamo far sfumare con l'indifferenza e la noncuranza. Nel futuro di questa società i vecchi avranno un posto molto importante, di stabilità e di equilibrio. Speriamo che tutti loro riescano a farci capire e apprezzare il mondo e quello che ci dona.

Nonno, adotta un nipote!

I DROGATI

Non ti augurare mai, non ti augurare mai di avere un drogato in casa. Ti porterà alla pazzia. Vivi la tua vita in famiglia pensando che quanto sta accadendo finirà, pensando con ottimismo ad un futuro che per te non ci sarà mai. Vivi la tua situazione e non sai come poterne uscire, vivi quasi in un incubo.

C'è sempre un amico che gliela fa provare, e lui, che forse da bambino non ha ricevuto le cure che desiderava, che si sente inferiore a tanti altri, la prende e sente che cambia, sente che qualcosa cambia. Si sente forte, e questa sensazione fa giustizia con se stesso.

Diventa più deciso e volitivo. All'inizio provare certe sensazioni è inebriante ed è così che comincia l'iter. Si sente nuovo, diverso, continua e continua a prenderla, continua finché non gli basta più, mischia, diventa un'altalena senza fine. Oltre a danneggiare se stesso fa male a tutti i membri della Famiglia.

I suoi fanno di tutto per aiutarlo, i suoi coprono qualsiasi guaio lui faccia, si cerca in ogni modo di farlo smettere, di aiutarlo, in ogni modo, ma alla fine lui peggiora sempre di più.

A questo punto la famiglia per salvarsi lo abbandona a se stesso, in un modo di difesa, ma l'inferno dentro tutti loro ci sarà sempre, fino alla morte. Perché un drogato sragiona, e dopo tanti anni diventa un'altra persona, un diavolo, che ne combina a più non posso, senza mai fine.

Chi gli sarà vicino non avrà mai pace. Lui sa quanto fa del male a se stesso e agli altri?

Se potessi dare un consiglio a chi non l'ha mai provata, direi: "Non lo fare", direi: "Rimani te stesso, apprezzati così come sei, ti troverai sempre in pace, con te stesso e con gli altri". Considera che la vita è la cosa più importante che hai, non la sprecare.

DARE VALORE ALLE DONNE

L'Italia vanta un grande primato: la cultura, che la rende importante in tutto il Mondo.

Noi siamo un popolo di letterati, scrittori, giornalisti e registi. Ognuno con la propria opera cerca di arricchire le menti di chi legge, di chi ascolta, di chi osserva.

Fra tante idee, nessuno si è mai dedicato alle donne con obbiettività, dando importanza e considerazione a ciò che le donne fanno da sempre: mettere al Mondo un figlio che diventerà Cittadino della Terra.

Se non esistessero loro, il Mondo non esisterebbe più. Quanti danno la giusta importanza a questo?

Nell'arco dei secoli molte donne hanno lasciato un'impronta storica, per strategia, furbizia e capacità. Da Nefertiti a Cleopatra, da Anita Garibaldi a Giovanna D'Arco.

Con il femminismo le donne si sono liberate da vincoli, si sono evolute, hanno raggiunto il successo nel lavoro ma non sono riuscite ad arrivare all'apice come gli uomini. L'uomo si è chiuso nel suo impenetrabile

castello di ideali, le sue vecchie convinzioni, e considerandole alla pari non si è più dedicato a loro con la gentilezza e la galanteria di un tempo.

Si dovrebbe pensare, parlare, scrivere, molto di più di questi argomenti. Potremmo aiutare la coppia a capirsi di più.

Dare rispetto, importanza, la considerazione che merita alla donna, potrebbe essere un passo importante per l'incontro e la comprensione tra le nuove coppie.

Un germoglio di una società nuova, moderna, sana.

QUANDO SI NASCE

Si nasce all'improvviso, senza data né ora, e quando veniamo al mondo è il nostro primo grido che ci fa vivere.

E' un miracolo che si rinnova da sempre, ma nessuno di noi si rende conto di quanto è meraviglioso. Viviamo perché ci hanno messo al Mondo, non perché siamo vivi, consapevoli della gioia di esistere, per quante splendide cose esistono intorno a noi.

Spesso non ci accorgiamo di quanti esseri umani ci circondano. Viviamo distratti da noi stessi e dalla monotonia quotidiana, inconsapevoli di tanti diversi modi di vivere.

Molte volte pensiamo di aver sbagliato tutto e non troviamo il coraggio di ricominciare, di rinnovarsi e di cambiare. Il cambiamento potrebbe essere la medicina giusta per vivere meglio.

La vita è un grande dono che Dio ci regala, va apprezzata e goduta nelle piccole cose, solo così si potrà dare un senso profondo alla nostra esistenza, al significato di ciò che facciamo. Capire perché esistiamo, perché vogliamo continuare il nostro cammino verso il futuro anche a tarda età.

La vita è una grande opportunità per tutti, va apprezzata e amata senza sprecare un attimo, perché ogni minuto che passa non torna più.

L'INDIVIDUALISMO

Negli anni '70 cercavamo la libertà dai nostri genitori, così severi, così all'antica, per questo cominciò la trasgressione.

Man mano che gli anni sono trascorsi tante situazioni sono evolute, sono cambiate tante cose. La trasgressione ha cominciato ad espandersi non solo nell'ambiente dei ricchi ma anche tra i cittadini comuni, e quando nel '90 arrivò il telefonino ogni individuo si è sentito più libero, autonomo, indipendente.

Come conseguenza di questa individualità si è arrivati all'egoismo, alla prepotenza, a pensare ognuno per se. Un individuo indipendente in una società che necessita invece di aggregazione, ma si parla di soldi, solo di soldi, distruggendo i Valori Umani.

Viviamo in una società che subisce quanto è avvenuto nell'arco di questi anni, che sta creando scompensi, una società di uomini soli, che preferiscono la loro solitudine piuttosto che accettare dei compromessi.

Questo è il grave problema delle famiglie che molto spesso si dividono alla ricerca di libertà individuale. Questo è stato il frutto del progresso, della tecnologia: molta gente per il proprio egocentrismo abbandona ogni rapporto, per poi ritrovarsi infelice. Questa è la più grande piaga sociale. Se cominciassimo ad adattarci, si potrebbe condividere con gli altri i propri pensieri e riscoprire quanto è bella la famiglia, che con benefico calore ci avvolge di una semplice felicità.

La tecnologia ci ha distratto, ci ha distolto dai veri valori umani.

IL MEDICO

Quando un individuo sta male, va dal medico. E' sicuro che risolverà ogni suo problema, è sicuro che il medico lo guarirà.

Tanti medici svolgono il loro lavoro con coscienza. Tanti medici capiscono i loro pazienti guardandoli semplicemente negli occhi, comprendendo la natura del loro male al primo sguardo. Con la sua esperienza un medico capace capisce il suo paziente immediatamente. Il buon medico, sempre sereno e sorridente, sempre pronto e disponibile, sempre gentile e premuroso, sempre attivo e solerte vive il suo lavoro come una grande Missione.

Ogni medico ha un suo rito, quasi per distogliere il paziente parla evasivamente, così da poter meglio penetrare psicologicamente nei problemi del paziente. Finita la visita prescrive la giusta cura, spesso accompagnata da una dieta specifica, equilibrata, per risolvere in tempo breve il problema. Il medico generalmente conclude la visita dicendo al paziente di mantenere un'alimentazione sana, di variare, di mangiare poco di tutto.

Se noi proiettassimo quanto i medici ci hanno sempre consigliato, potremmo utilizzare la loro saggezza in tutti i settori della nostra vita. Tutti noi invece abbiamo la cattiva abitudine di fare le stesse cose e troppo intensamente. Così come non dovremmo mangiare molto e sempre gli stessi alimenti, nella vita dovremmo avere i tempi giusti per ogni cosa, per il computer, il telefono, la televisione, cattive abitudini che ci danneggiano silenziosamente, causandoci gravi patologie se ne siamo sovraesposti.

Se noi riuscissimo a creare un equilibrio bilanciato tra il nostro lavoro e il tempo libero, per guardare oltre la nostra vita, troveremmo il tempo per capirci di più, e parlando meno avremmo più tempo per ascoltare, più tempo per costruire i fatti.

IL TEMPO

Ci vogliono sessanta minuti per fare un'ora, e otto minuti per bollire un uovo. Questi sono i tempi giusti, non un attimo di più, non un attimo di meno.

Ci vuole il tempo per ragionare e capire ogni cosa, il tempo giusto per digerire una cena. C'è il tempo che passa tra una distanza e l'altra, il tempo esatto per comprendere un'informazione per poi assimilarla.

I nostri bioritmi necessitano tempi stabiliti e se non li rispettiamo forse andiamo avanti ugualmente, ma qualche cosa dentro di noi cambia, si spezza, e di conseguenza ci ammaliamo.

Non possiamo infrangere le regole del tempo, perché questo è sacro.

Portiamo l'orologio per essere precisi al massimo, ma poi non sappiamo gestire i minuti, le ore che abbiamo a disposizione. Perché correre e fare tutto velocemente? A volte basterebbe fare una cosa in meno, per essere sereni del tempo che passa.

Noi viviamo disturbando i nostri bioritmi, infrangiamo le nostre regole interiori, facendone scaturire tanta agitazione e nervosismo all'eccesso. Ci procuriamo da soli questo fastidio, quando dovremmo trovare il modo per vivere in armonia con noi stessi e con coloro che vivono accanto a noi.

Rallentate, meditate, prima di fare ogni cosa prendetevi il tempo per capirla in profondità, agirete più sicuri e sereni e il vostro tempo sarà un prezioso alleato per la buona riuscita della vostra vita.

IL COMPLEANNO

Oggi ho un anno di più, ma è importante dire che in questi giorni sono cresciuta e ho acquisito più esperienza e più saggezza, assimilate da tante belle persone che ho incontrato, avuto il piacere di frequentare.

Ogni stretta di mano può essere utile per apprendere cose nuove e arricchirsi di nuove consapevolezze.

Imparare è utile per tutti, anche per aiutare chi non riesce a capire le vicissitudini della vita.

Spero che questa serata sia solo una di tante altre insieme, e mi auguro che ogni nuovo incontro sia tempo speso bene per costruire i nostri pensieri.

L'AMICIZIA

L'amicizia è quel fluido che passa attraverso uno sguardo o una stretta di mano. La prima volta che ci si incontra nasce qualcosa tra due persone, gli interessi in comune, il modo di pensare, le affinità, costruiscono le basi di quello che sarà l'amicizia futura. Ciò che accomuna le persone magicamente le fa diventare amiche.

C'è qualcosa di sottile e delicato capace di creare un'amicizia e di spezzarla con altrettanta velocità.

Un vero amico sa che dell'altro non potrà fare quel che vuole. Il tatto, l'educazione, la disponibilità sono le regole più importanti affinché un rapporto duri nel tempo. Parlare alle spalle di un amico è un po' come tradirlo, le conseguenze saranno inevitabilmente deleterie.

Riuscire a dare considerazione e affetto agli amici è importante, loro ci daranno tanto di più.

Molti dicono: " io non ho un amico vero". Questo non vuol dire nella realtà non ne hanno, ma che non sono stati in grado di capire fino in fondo il tipo di rapporto d'amicizia che avevano.

La vita per cause di forza maggiore a volte allontana o interrompe un rapporto, ma non è detto che nell'arco degli anni questa amicizia non si possa ritrovare.

Gli amici vanno e vengono, ma capita che proprio nel momento di maggior necessità l'amico del cuore non sia presente. Ci sarà un altro al posto suo che ci darà una mano.

Penso che tutti dovrebbero stabilire un rapporto fluido con i loro amici, non solo per prendere ma soprattutto per dare, senza chiedere niente in cambio. Dare, dare, solo allora si potrà capire quali sono i veri amici.

In alcuni rapporti di amicizia le persone non vogliono essere troppo coinvolte, non si rendono disponibili, non accettano compromessi.

Non è più come una volta, ora le amicizie si accavallano e si sciolgono.

Più cambia la nostra vita più cambiano le nostre amicizie, se ci sentiamo soli, vuol dire che ci siamo chiusi in noi stessi, che non siamo stati in grado di fare un generoso sorriso ad un nuovo incontro.

La vita andrebbe vissuta ogni momento, e sempre ci si dovrebbe mettere in discussione. Proprio allora si potrebbero capire i nostri sbagli, ed imparare ad aprirsi a tutto ciò che è nuovo, con più ottimismo affrontare un nuovo giorno.

Forse siamo solo egoisti e non diamo spazio agli altri, l'amicizia è un sentimento vero, sacro, va rispettata. Ognuno di noi si sente un vero amico, ma a modo suo, non dell'altro. E' sbagliato dire: "Non ho veri amici" che si pretende da loro? Questa frase si dovrebbe interpretare.

AL RISTORANTE

Un tempo quando si usciva per andare al ristorante ci si vestiva accuratamente con eleganza sobria. Un tempo, uscire significava mostrare l'eleganza, la classe, la forma, e ognuno si esprimeva nel migliore dei modi incontrando gli amici.

Entrando nel ristorante, un cameriere professionale capiva con uno sguardo il cliente, e sapeva metterlo subito a suo agio dandogli il massimo della considerazione. Accompagnandolo al tavolo più adatto ai suoi gusti e con sollecite attenzioni, cercava di farlo sentire il cliente più importante. Ora le cose sono cambiate, le persone entrano nel ristorante mal vestite, mal pettinate, e il bon ton non è di casa loro.

Sembra che l'educazione sia svanita nel nulla, sembra che usare telefonini in pubblico ad alta voce sia naturale. Mettere i gomiti sul tavolo quando si è seduti vuol dire darsi importanza. Parlare ad alta voce è di predominio sugli altri commensali.

Nessuno capisce che chi ci sta servendo ci giudica e di conseguenza lo farà male. Alcune volte il cameriere addirittura s'intromette nei discorsi, con invadenza prende in giro sfruttando quanto conosce di noi e a voce alta impera.

Perché siamo scesi così in basso?

IL GIARDINO

L'Italia potrebbe essere paragonata a un giardino:

Affinché la terra renda rigogliosa la si dovrà prima zappare bene, si dovranno togliere le radici invadenti, troppo diramate o vecchie, le piante secche o appassite. Ci sarebbe bisogno di una sana potatura, in modo che una pianta non invada l'altra, e dopo aver creato un'armonia di profumi e di colori, ci si dovrebbe fermare ad ammirare il proprio lavoro, con soddisfazione.

Col tempo ogni pianta vorrà espandersi, crescerà invadendo lo spazio delle altre, è la natura che produce questi cambiamenti. Se queste piante saranno regolarmente potate il giardino sarà curato, ricco, e ognuna avrà il suo spazio per fiorire.

Forse la politica potrebbe ispirarsi al secolare giardinaggio per imparare a curare la nostra bella Italia, e noi dovremmo essere più attenti al nostro giardino interiore. Se gli italiani fossero meno egoisti, meno approfittatori, meno arraffoni, sicuramente molte cose funzionerebbero di più. Sarebbe da potare la corruzione, l'egoismo, la voglia di possesso, come parassiti sulle piante sono l'epidemia di questo secolo.

Dobbiamo allevare una nuova generazione di sapienti giardinieri, dobbiamo sperare che i nostri figli sappiano curare il Grande Giardino Comune, facendo proprie le esperienze antiche e arricchendole con le loro nuove ispirazioni.

L'OTTIMISMO

La mia filosofia di vita è la positività, o più semplicemente l'ottimismo. Molte volte sono i meno ricchi a essere sempre allegri e ottimisti. Se si vive la vita dal lato giusto, si risolvono meglio i problemi, non dimentichiamolo mai: i problemi sono il sale della vita, quel che ci tiene vivi e attivi.

La gioia e l'allegria sono doti naturali delle persone semplici, pure, che sono abituate a vivere con poco e godono di quel che hanno con ottimismo, senza arrovellarsi la mente con desideri impossibili.

Alzarsi la mattina e guardarsi con un sorriso in uno specchio, da un impulso al nostro cervello, mandandogli un messaggio positivo che subito ci risponderà beneficamente.

Canticchiare in bagno mentre ci laviamo ci allontana dai pensieri negativi. Il nostro cervello andrebbe sempre indirizzato positivamente fin da quando iniziamo la giornata. È il sistema giusto per essere felici con noi stessi e procurarci serenità.

"Gente allegra Dio la aiuta", questo è il segreto delle persone semplici, che vivono più serene di chi si complica la vita con fissazioni o ossessioni.

Solo guardando da un lato positivo e con ottimismo si può vivere meglio e risolvere con più serenità i problemi.

Cominciando bene la giornata si è già a metà dell'opera, se un giorno nuovo nasce nel modo giusto avremo sicuramente un'intera giornata positiva.

Perché non tentare di indirizzare tutti i nostri giorni nel migliore dei modi sempre?

LE MERAVIGLIE DELLA NATURA

Sarebbe molto bello fermarsi, lasciare ogni pensiero materiale e osservare ogni giorno le meraviglie della natura.

Se quotidianamente lo facessimo, potremmo vedere quanto è magica la natura, e quali metamorfosi avvengono quotidianamente.

E' meraviglioso guardare quei momenti che fanno capire la grandezza e l'immensità della vita, la vita che non muore mai.

Fermandosi un momento, ogni giorno, ad osservare la natura, si possono vedere tutti i suoi mutamenti, nei cambi della luna, nello scorrere dei mesi, delle stagioni.

Ogni stagione ha qualcosa che la caratterizza, che regala magicamente immagini sempre nuove. L'autunno per esempio è una stagione dolcissima, le foglie degli alberi s'indorano lentamente e nei giorni a seguire pian piano cambiano gradazione, e i loro colori rossi intensi ci avvertono dell'arrivo dell'inverno. Quando le foglie cadono e gli alberi sono spogli comincia l'inverno, è la stagione che può sembrare più triste ma è solamente la natura che si addormenta, come per farci capire che nulla muore, tutto rinasce.

Come dovremmo fare noi esseri umani!

La primavera ogni volta sembra un miracolo impossibile ma ogni anno rinasce con tante sfumature di verde, e tanti fiori nuovi. È un ciclo magico, stupefacente, che da millenni con la sua semplicità ci insegna il senso della vita.

L'estate è la stagione più calda e forse quella più faticosa per la natura, piove di rado, le piante impolverate si riempiono di insetti, che le attaccano e molte volte le uccidono più del freddo.

Ogni stagione è ricca di cambiamenti meravigliosi, perché noi invece vogliamo restare sempre gli stessi?

Perché siamo convinti che facciamo parte di un unico sistema, pensando che non dovremmo cambiare mai. La vita va capita, andrebbe vissuta con la stessa intensità con cui la vive la natura.

Dio ci dona tanto e lo apprezziamo tanto poco, perché presi dalle invidie, dal materialismo, dal potere. La natura sta sempre la ci guarda delusa di quanto siamo inariditi, senza rinascere, e si stupisce di come noi macchine perfette, come Dio ci ha creato, siamo impazzite, dietro altre macchine della tecnologia, deprimendoci.

La natura ci parla e noi non ascoltiamo.

LA MEDITAZIONE

Ieri ho fatto meditazione, ero in silenzio, lontana dai rumori del mondo e sentivo che il mio respiro aveva pace, trovava profondità.

Lentamente mi liberavo dello stress, fino a raggiungere uno stato di totale serenità. Oggi al mio risveglio mi sono sentita nuova, rigenerata, con una mente lucida, ero pronta ad affrontare ogni decisione, compiere ogni azione. Con il silenzio e la meditazione avevo percorso un tale cammino dentro di me da ricostruirmi. Non esiste miglior medicina del silenzio. Questa vita così caotica dove tutti corrono nevrotici ci annienta, ci carica di stress che si può combattere solo meditando.

La meditazione è l'energia che carica la mente, che una volta rigenerata ha più risorse per trovare nuovi pensieri.

Chiunque dovrebbe trovare il tempo per meditare, per viaggiare dentro se stesso, potrebbe così chiarire quelle domande cui solo il silenzio sa rispondere. Anche i politici, nel prendere grandi decisioni, avrebbero bisogno di meditare, per fare chiarezza, per trovare soluzioni, per mettere a fuoco i problemi con più lucidità.

LA PARTE MIGLIORE

In ognuno di noi convivono due parti, una positiva e una negativa, in base a quale parte noi usiamo di conseguenza Siamo.

Di questi tempi l'accidia, l'invidia, la cattiveria, sono quotidianamente usate per raggiungere ogni scopo, per migliorarsi la vita si scende a terribili compromessi, senza rendersi conto invece che il nostro modo di vivere degenera sempre di più.

Stiamo vivendo in guerra l'uno contro l'altro, quando dovremmo imparare ad usare la parte migliore di noi, quell'ispirazione positiva, quella tendenza nel dare piuttosto che nel pretendere, questo ci farebbe raggiungere la serenità, l'accordo tra gli uomini.

Cominciando ad essere più sereni con se stessi, più fiduciosi, solidali, più disponibili con gli altri, tante cose comincerebbero a cambiare intorno e dentro di noi.

LA NUOVA ERA

Stiamo vivendo un momento molto importante, un momento che ci porta a pensare che tutto si possa avere, ma anche se riusciamo ad ottenere tutto ciò che desideriamo non siamo mai felici. Mentre la tecnologia avanza vorticosamente, così vorticosamente che si vede il mondo sgretolarsi, il significato della vita appiattisce, ogni cosa perde il suo scopo, inaridisce.

Parliamo troppo e di cose inutili. Parliamo continuamente al telefonino, non troviamo mai un minuto per ascoltarci in silenzio. Quel silenzio che può farci capire, ricordare, il prezioso silenzio di quando si è soli, che ci fa elaborare quanto abbiamo ascoltato, quanto abbiamo visto. Solo con la riflessione si riesce a far quadrare mille situazioni dentro di noi, abbiamo bisogno del tempo per pensare, del tempo per capire, del tempo per decidere. Se riuscissimo a staccare la spina, così da poter mettere a fuoco la nostra realtà, potremmo trovare quella pace che ci regala la possibilità di vivere serenamente, la capacità di prendere decisioni giuste.

La solitudine non deve far paura, alcune volte è necessaria per notare il significato nascosto nelle piccole cose, nelle sfumature. Riuscire ad apprezzare le piccole cose è la chiave della Felicità. A cosa serve vivere freneticamente, a cosa serve vivere senza fermarsi mai?

Molti parlano della "Fine del Mondo", invece è solo l'inizio di una nuova Era, un'Era difficile, in cui è necessario affrontare certe Verità per salire a cavallo di questa nostra Epoca.

Siamo noi gli inquinatori, coloro che hanno distrutto le risorse del loro Mondo, che hanno perso ogni spiritualità. Se tutti capissimo quanto è necessario un auto-giudizio per migliorarci, per fare dei cambiamenti, forse potremmo diventare meno egoisti. E' importante sapere che noi possiamo contribuire all'evoluzione e al miglioramento di questa Vita e del nostro futuro.

L'IMMIGRAZIONE

Ho visitato parecchi Paesi del mondo e ovunque sono stata ho incontrato persone a loro modo meravigliose. Ogni posto mi ha affascinato e arricchito con le sue bellezze, i suoi culti, le sue religioni. Girando per le strade della mia città vedo molti immigrati, mi rendo conto che il Mondo è qui e ci giudica.

Ogni popolo ha il suo fascino particolare, ognuno di noi nascendo entra a far parte di un nucleo, di un Paese, di uno Stato, di una religione, tutti insieme, uniti, noi siamo il Mondo.

Sono convinta che comunicando tra i popoli le nostre culture potrebbero arricchirsi, potrebbero creare un succo più ricco per ogni civiltà, le loro usanze potrebbero essere utili per rinnovare anche il nostro Paese.

Molte persone immigrate in Italia hanno iniziato con lavori umili, pulendo i vetri o le case, per esempio, ma poi si sono dati da fare per specializzarsi in un mestiere. Sicuramente la necessità di rifarsi una vita è stato un grande incentivo per loro, che li ha aiutati a trovare il coraggio di mettersi in discussione. Oggi molti immigrati hanno il loro negozio, il loro bar, lavorano come cuochi o nell'edilizia. Possibile che gli italiani non riescano a capire che alla base della comprensione tra i popoli c'è la

capacità di capirsi? Di simpatizzare, prendere confidenza, e un poco alla volta tutti potremmo scambiarci le nostre esperienze per migliorarci l'un l'altro e per creare un futuro migliore, insieme. Nessuno dovrebbe prevaricare l'altro, questa potrebbe essere una civiltà tra popoli più umana.

In un momento così precario dove tutto corre veloce, la tradizione e la saggezza dei popoli potrebbe salvare l'Umanità.

I MATRIMONI MISTI

Quando nacquero le religioni monoteiste, l'ebraismo, il cristianesimo e la religione musulmana, già esistevano il buddismo e l'induismo da molti secoli.

Oggi uno dei problemi di cui si parla molto sono i matrimoni misti, che stravolgono le regole interne dei culti di provenienza. Si vive male la propria fede e la propria quotidianità, sembra che ciascuno degli sposi si allontani dalla propria religione e non sia più considerato un vero credente.

Con l'arrivo dei figli le cose si complicano ancora di più. C'è chi lascia i figli senza Credo, dando loro la possibilità di decidere da grandi, c'è invece chi sceglie l'indirizzo religioso paterno, ma con risultati sempre disastrosi perché non è facile vivere due religioni sotto lo stesso tetto. Non si è né carne né pesce, si è considerati come dei traditori perché i tuoi figli professano la religione del padre.

All'inizio l'amore sembra che possa far superare tutti gli ostacoli, ma con il tempo le differenze culturali iniziano a pesare sulla vita della famiglia, che dovrà usare tatto e intelligenza per rendere possibile l'integrazione.

Mi domando cosa sarà dei futuri matrimoni misti, che sempre di più si stanno formando. Non sono nessuno per giudicare, ma credo che sarebbe bello poter riscrivere tante regole antiche, aiutare questa gente confusa. I figli di questi matrimoni stanno crescendo, saranno loro quelli che secondo me cambieranno la storia. Ai posteri l'ardua sentenza.

GLI ARTISTI

Quello che voi siete e quanto valete è una fortuna che la natura vi ha dato, potete vivere sereni e felici nel vostro mondo, anche con niente, estraniandovi dalla realtà.

Stiamo vivendo momenti difficili, il materialismo predomina ovunque, siamo all'apice della decadenza. Come dicevano i latini "Roma caput Mundi", penso che sia giusto che Roma dia inizio a una rinascita.

I nostri politici stanno tentando di migliorare le cose, ma non può bastare perché anche noi siamo colpevoli di ciò che accade, come in un grande orologio noi siamo gli ingranaggi e se non badiamo a fare del nostro meglio le cose non possono funzionare.

Riunire tanti artisti porterà a un cammino diverso, costruttivo, innovativo. Con la loro arte illumineranno le anime delle persone e le condurranno verso un futuro più ricco di pensiero e di spiritualità.

Solo loro saranno in grado di svolgere questo importante compito e dare il via a questa rinascita. La storia parla di periodi di grande decadenza e poi di rinascita e sarà Roma che darà inizio a questa importante epoca di rinnovamento.

LA SOCIETA' FUTURA

Per fare il giro del Mondo si comincia dal primo chilometro. Per creare un vero uomo si comincia da quando un bimbo viene al mondo.

Fin dai primi giorni il bambino sa capire qualsiasi cosa gli si dica o gli si faccia, e lui la assimila, per natura. I primi anni sono i più importanti e formativi, più di quanto possiamo immaginare. I bambini assimilano tutto, maggiormente i nostri difetti.

I nostri giovani saranno la società futura, la generazione che gestirà il mondo futuro. Se noi ci soffermassimo a pensare che per quanto ci sentiamo inutili infondo dovremmo sentirci importanti, perché abbiamo un grande compito, quello di lavorare sui nostri figli.

Insegnando loro le sane regole della vita, affinché crescendo maturino consapevoli che non dovranno vivere solo individualmente, ma far parte di una società creata dalla prossima generazione, e si spera tanto sia migliore di questa.

Lo Stato come aiuta gli educatori e gli educandi? Forse divulgando l'educazione civica? Forse dando il buon esempio?

LA MENTE

Non esistono ricchezze che si possono avere se non si ha una mente sana, ciò che si possiede non sarà di nessuna utilità.

La mente indirizza i nostri pensieri positivi e negativi, dipende da noi inquadrare il nostro pensiero in positivo, e per quanto gli altri ci possano influenzare, dobbiamo essere noi i padroni della nostra mente, influenzandola in modo positivo.

Questo radicale cambiamento sembra difficile, ma basta pensare dentro di se con ottimismo e semplicità per iniziare a sentirsi già diversi, ed è così che abbiamo la possibilità di purificarci e di rafforzarci.

Il pensiero ha un immenso potere, se qualcuno mi domandasse qual è la fortuna più grande a questo mondo? Risponderei: "Una buona mente".

Più pura è la mente, più si è felici.

Le persone costantemente agitate sono molto fragili, mentre le persone quiete e calme sono forti e possono realizzare qualsiasi cosa grazie alla loro mente lucida e serena. Più la nostra mente è pura, più è lontana da cattivi pensieri. Se saremo felici dipenderà sempre da noi, dalla nostra capacità di indirizzare i nostri pensieri in positivo. Una persona che ha sempre pensieri positivi può trasmettere la stessa tendenza a cento altre persone, mentre una persona che ha sempre cattivi pensieri potrà far pensare in maniera negativa altre mille persone.

Questo è il potere della mente.

LA PACE

La guerra è qualcosa che esiste in ognuno di noi, e ciascuno la fa a modo suo. C'è chi quotidianamente fa la guerra in famiglia, chi la fa in ufficio, chi nel traffico. Ognuno di noi per qualche ragione discute o si arrabbia, non c'è pace nei cuori, tutto si esalta, e la situazione peggiorerà se non metteremo un freno.

La vera Pace dovrebbe essere dentro di noi, dovremmo far sfumare la rabbia, guardarci dentro, considerare di più gli altri e provare a spianare attriti e discussioni. Che tipo di pace può esistere nel mondo se siamo sempre tutti sul piede di guerra?

L'invidia, l'ira, la cattiveria, gli interessi economici egoistici regnano sovrani di questi tempi. Per placare gli animi dovrebbe cambiare il nostro modo di pensare, diventare positivo, per non far peggiorare e degenerare la nostra vita.

Non abbiamo imparato a notare la purezza degli altri e le loro qualità, bensì i loro difetti. Non ci accorgiamo che pensando negativamente del prossimo creiamo un intero mondo di negatività in noi stessi.

Ogni pensiero negativo è come un seme gettato nella mente, ne raccoglieremo i frutti più tardi.

Qualsiasi male una persona pensa di infliggere agli altri, qualsiasi azione cattiva, rimane impressa nella propria mente che da quel momento in poi gli causerà sofferenza, tristezza, ansietà.

Dovremmo fare in modo che solamente buoni pensieri abitino in noi, la vera religione è quella che porta al rispetto di ogni essere umano.

Affinché le cose cambino, cominciamo a capire perché c'è tanta guerra dentro di noi. Ricordiamoci che più appaghiamo i nostri desideri, più essi aumenteranno, sempre di più.

Dovremmo elaborare un diverso modo di intendere la scienza, che non dovrà essere più separata dalla filosofia e dalle religioni, dovrà esserci un diverso approccio alla natura, un diverso rapporto con il prossimo.

A ognuno di noi spetterà il compito di essere il mezzo attraverso cui far passare le nuove idee. Possa il Nuovo Rinascimento smentire i profeti che si compiacciono di predire prossime catastrofi. Ci troviamo in un mondo che ha perso la bussola. Si dovrà riscoprire l'intelligenza che è figlia della saggezza.

Missione o dimissione? Questo è il dilemma cui il Mondo deve far fronte, la sua scelta è decisiva, da tale scelta dipende l'avvenire di questa società.

LA GUERRA

Le passate nostre guerre sono un ricordo per noi, e crediamo di vivere la nostra vita in uno stato di pace, qui.

Non è così, stiamo vivendo una guerra diversa che potrebbe distruggerci più delle armi. Fatta di cause, di lettere, apostrofi, di suoni all'eccesso e tanta confusione. C'è ancora chi crede che stiamo vivendo un momento d'oro, l'evoluzione. Si può avere l'impossibile, ma questo non è il benessere. Il verbo più importante di questi tempi è "avere" e ruota tutto intorno alla sua coniugazione.

Tutti vogliono essere protagonisti, emergere o essere importanti. Come si farà? Non possiamo vincere tutti e tutto. Questo annulla la nostra vera personalità. Non viviamo il presente e non godiamo di quelle piccole cose che la vita ci dona. Se tutti ci fermassimo un attimo in silenzio, potremmo capire che col passare del tempo questo sistema potrebbe scoppiare, e che non sarà possibile crearne un altro perché siamo troppo presi da tanti ingranaggi e distolti da tanta confusione.

Siamo nella più completa decadenza, tutti si sentono indipendenti, liberi di pensiero e di costume. Questo sta creando confusione perché tutti facciamo parte dello stesso ingranaggio, anche se mascherati.

Siamo convinti di Essere, e non ci rendiamo conto che cerchiamo di Avere sempre di più, calpestando tutto e tutti.

IL MONDO

Ho girato il mondo per conoscere nuove religioni, per capire perché ne esistono più di cento, per capire il perché di tante guerre, il perché della mia sofferenza interiore.

Ho visitato sola tanti luoghi, conosciuto tanta gente, ho conosciuto mille usi e costumi, gente di diverse religioni, bella dentro, con un'anima pura, che mi parlava del suo Dio.

Perché il Dio di ognuna di questa è sempre lo stesso, ma interpretato attraverso vari culti, in maniera diversa, per dare regole ai popoli di quelle terre. Il Dio che pregano è uno, ma ogni fede ha la sua identità e merita il suo rispetto.

Viaggiando ho avuto l'opportunità di incontrare persone molto diverse ma legate da un unico desiderio: far parte di questo Mondo e arricchirlo con la propria cultura e con le proprie tradizioni.

Oggi visitare il Mondo è una cosa quasi alla portata di tutti, i confini si fanno sempre più vicini, le lingue si studiano nelle scuole, i giovani hanno amici che arrivano da ogni angolo della terra con cui possono mantenere costantemente i rapporti grazie ad internet. Per questo dovremmo sentirci cittadini del Mondo, non considerare i luoghi lontani come terre incomprensibili, ma cercare di capire e approfondire ogni dettaglio che il nostro pianeta può offrirci.

LA RICCHEZZA

Molti parlano dei ricchi con invidia, perché credono che la ricchezza sia il massimo dei desideri realizzati, ma non è così. I ricchi vivono isolati in un limbo, costretti nelle loro ville, nelle loro barche, non possono premettersi di frequentare chi non corrisponde al proprio ceto sociale, troppo è il timore che possano approfittarsi della loro ricchezza. I ricchi sembrano felici, nei loro bei vestiti appaiono soddisfatti di quanto possiedono. Non è così, sono circondati da persone alle loro dipendenze che alcune volte li giudica e nemmeno li ama.

Alcuni sono costretti a vivere con la scorta, non sono liberi di avere una vita privata nemmeno in casa. Vivono in un limbo diverso dalla nostra vita di tutti i giorni, vivono la loro esistenza piena di materialismo, senza poter stringere mani diverse, sorridere a gente nuova, ridere con semplicità.

Visti da lontano i ricchi possono sembrare invidiabili ma visti da vicino: che fatica vivere in un carcere dorato! Con i vetri scuri, nemmeno la speranza di una vita diversa. Sono già all'apice del successo, e volenti o nolenti devono vivere soggiogati da tanto materialismo e splendore.

Chi di loro non accetta questa situazione a volte si droga, lo fa per provare sensazioni diverse, nuove, perché la vita che conduce abitualmente è diventata noiosa, perché è priva di quel pizzico di avventura, è una vita monotona, materiale, che poco si avvicina alla spiritualità.

Vivere una vita in cima a una scala sociale non dà la felicità. La felicità regna tra le persone normali, che ancora provano desideri, quelle che

sognano un futuro e lentamente se lo costruiscono. La vera felicità la prova chi con piccole cose fatte di niente sa costruire dei veri rapporti umani, semplici e genuini, e il desiderio che è in loro è quella piccola fiamma che li tiene sempre vivi, sempre attivi e ricchi.

La vera ricchezza è la solidarietà tra gli uomini, un bene prezioso che nessuna moneta potrà mai acquistare.

GLI ANNI

Non si diventa vecchi perché ci è piovuto addosso un certo numero di anni. Si diventa vecchi perché si sono abbandonati i propri ideali.

Gli anni solcano la pelle, rinunciare al proprio ideale solca l'anima.

Le preoccupazioni, i dolori, i timori, la disperazione, sono i nemici che lentamente ci piegano verso la terra e ci fanno diventare polvere prima della morte.

Giovane è colui che è capace di stupore e meraviglia. Come un bambino insaziabile egli si domanda: " E poi?"

Egli sfida gli avvenimenti e trova gioia nel gioco della vita.

Voi siete giovani quanto è giovane la vostra fede, vecchi come il vostro dubbio, giovani come la vostra fiducia in voi stessi, giovani come la vostra speranza, vecchi quanto il vostro abbattimento.

Rimarrete giovani finché vi sentirete ricettivi a ciò che è bello, buono. Grande.

Ricettivi ai messaggi della natura, dell'uomo, dell'infinito.

Essere giovani non è una questione d'età.

E' NECESSARIO CAMBIARE

Il Mondo Occidentale ha vissuto in una Bolla d'Oro, e noi vivevamo questo benessere inconsapevoli che questo sistema sarebbe scoppiato. Una parte di noi cresceva a dismisura, rendendoci subito tutti validi, e soprattutto inconsapevoli di come stavamo distruggendo l'altra parte di noi. Attraverso le nuove comunicazioni e informazioni ci siamo persi.

Quelle antiche, basilari, regole di vita quotidiana sono state messe in disparte, e una vita frenetica ne ha occupato il loro posto. Quella vita che facevamo un tempo è diventata un ricordo da cancellare, per cedere il posto ad una nuova vita priva di sentimenti.

Il primo Nuovo Comandamento era vivere cercando accanitamente di essere alla pari degli altri, anzi, cercando di esserne superiori. Questo modo di vedere la vita ha falsato i nostri valori umani, ci ha condizionato a prendere scelte diverse.

Ogni sera freneticamente si usciva cercando di essere sempre presenti, di non perdersi una riunione, un evento, una manifestazione. L'ossessione per la vita sociale ci ha condizionato, annullando quella parte di noi che nel tempo abbiamo dimenticato.

Ora dovremmo cambiare rotta, cercare un nuovo succo della nostra vita, per conciliare il passato, il presente, il futuro. Vivere con ottimismo il mondo che sta cambiando.

Sono convinta che questa crisi e questi cambiamenti mondiali porteranno a un'evoluzione e a un miglioramento globale. Come ogni cosa che si sostituisce, inizialmente staremo scomodi. Se ci abitueremo,

lentamente, potremmo essere partecipi di un mondo diverso, un mondo migliore.

LA GRAFOLOGIA

Stiamo attraversando un periodo di caos, di confusione. Le menti sono offuscate da troppe notizie che si rincorrono, che si accavallano dai giornali ai computer. Tutto è rapido, sfugge veloce, crediamo che questo ci dia la matematica sicurezza di riuscire nei nostri intenti.

Sono convinta che l'uomo distratto abbia fatto tanti sbagli, lasciandosi andare e perdendo il controllo delle proprie azioni. I politici, che sono una classe eletta, dovrebbero sapere che poco si può cambiare, ma è possibile creare sistemi nuovi modificando quelli già esistenti.

Viviamo il moderno con superficialità, ignorando scienze poco usate ma da secoli importantissime. Come la grafologia, la numerologia, scienze antichissime che danno la possibilità di capire con precisione il temperamento, le attitudini, l'onestà di una persona.

Se ognuno si sottoponesse a un test scrivendo a mano i propri dati anagrafici o il proprio curriculum vitae, potrebbe essere collocata nella giusta posizione o esclusa se non onesta.

Quanto scrivo è un'esperienza personale applicata da me da anni, con ottimi risultati. Queste scienze, se applicate in nuovi settori, potrebbero offrire nuovi posti di lavoro. Studiando la grafia si potrebbe arrivare a collocare ognuno al posto giusto, facendolo rendere di più e creando una catena funzionale per costruire un nuovo futuro.

FEDERICO FELLINI

A cavallo tra gli anni '50 e '60 Federico Fellini girò "La dolce vita". Qualcosa di esageratamente diverso dalla vita che si conduceva a quei tempi. Ai giovani di allora non era permesso andare a vederlo, era considerato troppo eccentrico, spregiudicato, insomma "non era da guardare". Quel film è ancora oggi molto amato e spesso in proiezione, il grande regista già vedeva la fine di un'epoca e una rivoluzione totale.

Nessuno ci avrebbe creduto, nessuno avrebbe immaginato che quella grande sensibilità era premonitrice della nostra realtà futura, dei nostri giorni a venire. Lentamente è avvenuto un cambiamento, interiore e nei costumi, fino ad arrivare agli anni '70, quando ebbe inizio la trasgressione. Sembrava un sogno liberarsi di tante regole dei nostri genitori, eppure ci risvegliammo in un mondo in cui quel desiderio era divenuto realtà. Ci sentivamo più liberi, felici di trasgredire a tante vecchie regole, felici di poter avere tante cose irraggiungibili. Le inaspettate possibilità che questo nuovo modo di vivere ci offriva ci rendevano partecipi di questo cambiamento, di questo stato di vita innovativo. Questa trasgressione a mano a mano è cambiata fino ad arrivare agli anni '80, che ci portarono l'aborto e i divorzi. La vita di molti cambiò spostandosi dalla felicità ai problemi conseguenti dalle decisioni prese, decisioni da cui non era facile tornare indietro. Anche al giorno d'oggi i figli di genitori separati pagano le conseguenze di quelle scelte. Anche tante altre cose sono cambiate. Le droghe hanno cominciato a circolare molto di più, sono usate di più, ed è tutto sempre più difficile. Ora non è la trasgressione di una volta, ora tutti vogliono esaltare di più le sensazioni e non c'è più un freno inibitorio. Tutto è cambiato

purtroppo, abbiamo toccato il fondo, da cui dobbiamo oramai risalire. Sembra come una grande matassa che si è impicciata, di cui non si trova il bandolo. Ci vorrà tanta, tanta pazienza, per sciogliere i nodi e ritrovare il filo.

GLI ITALIANI

Ho girato il mondo intero ma gente come gli italiani non l'ho mai incontrata. Gli italiani sono una razza a parte, distinguibile da ogni altra popolazione mondiale. Hanno un comune denominatore che li distingue ovunque. Gli italiani si sentono superiori a tutti. Credono di essere i più furbi, intelligenti, i più dritti con il loro modo di fare intraprendente. Si nota bene proprio viaggiando, quando sono additati, derisi per la loro invadenza, maleducazione. Non c'è nulla da fare, tanti hanno scritto su di loro e reso noti questi difetti, ma non è servito a nulla. Gli Italiani non capiscono, sono presuntuosi.

Abbiamo un'Italia piena di turisti, solamente guardando loro si potrebbero imparare la disciplina, la gentilezza, l'umanità. Non è necessario viaggiare per conoscere persone di altre Nazioni, basterebbe andare a Fontana di Trevi o a Piazza di Spagna per incontrare tanta gente ordinata, corretta, che può dare un esempio di comportamento a chi non è capace di guardare oltre il proprio naso. Gli italiani amano scegliere i loro amici, li selezionano, e oltre a quelli non riescono a espandersi. Come se gli altri vegetassero intorno a loro, come se fossero trasparenti, come se non esistessero. Non è fatto con cattiveria, ma con totale disinteresse, distolti dal loro egoismo.

E poi, come si esprimono gli italiani nei confronti dei politici?

Con maleducazione, con sgarbo nei loro confronti, accusandoli di ogni tipo di reato, senza saper guardare a loro stessi, a quello che rubano loro, a quanto trasgrediscono, a quanto poco sono patriottici.

Abbiamo una Nazione di italiani anche stranieri, che oramai ne fanno parte, dove ognuno fa per se senza pensare a quanta importanza ha avere dei cittadini uniti da uno stesso interesse. L'individualismo che stiamo vivendo in questa epoca non ha futuro, dobbiamo raggiungere un livello di vita migliore per cambiare questa società così corrotta.

SIAMO TUTTI ITALIANI

Nelle famiglie sono bastati un telecomando e un telefonino per far sentire tutti più indipendenti, come se quel filo ormai staccato avesse cancellato ogni regola. Ci siamo sentiti più liberi da regole che ritenevamo oramai superate. La degenerazione di questa libertà è la ragione che ora crea un grande malcontento generale. Per il fallimento dell'idea di un facile arricchimento è fallita una banca americana, ed ha generato la crisi di molte Nazioni europee. Oggi stiamo pagando le conseguenze di tutto ciò.

Non è colpa della politica, ma solo di alcuni meschini personaggi, se stiamo vivendo questa crisi. Questa estrema situazione che dal 2011 sta creando una sensazione di panico diffuso. Purtroppo noi abbiamo dimenticato come si vive nella normalità, ogni sacrificio, ogni cambiamento, sembra ci porti verso la fine. Dobbiamo ragionare più concretamente e cercare di ricordare vecchie abitudini dimenticate.

Sono andata in Francia, ed ho visto tanti francesi così corretti, così inquadrati. Tutti amano la loro Patria uniti dagli stessi ideali.

Sono andata in Inghilterra, gli inglesi amano la regina Elisabetta e vivono con più serenità i problemi, lei li ama e li protegge con amore.

Perché in Italia abbiamo tanto assenteismo? Perché moltissimi italiani non pagano le tasse? Perché gli italiani odiano i politici? Perché non sono patriottici? Ho conosciuto tanti uomini politici che sanno lavorare onestamente, il buono e il cattivo sono ovunque. Nelle altre nazioni c'è più rispetto, più amore. Qui da noi c'è odio, come si può rinascere da tanti sbagli, fatti da tutti, se non c'è amore tra di noi? Se tutti noi decidessimo di dare il buon esempio sarebbe più difficile sbagliare. Purtroppo viviamo con disagio e paura quanto sta accadendo. L'Italia è una macchina spenta che si deve rimettere in moto con strategie diverse.

LE PARTITE DI PALLONE

Ho molto apprezzato dei vecchi film anni '50 e mi ha stupito vedere quanto era semplice e genuina la vita di quei tempi, ora, purtroppo, è così cambiata!

Da pochi anni era finita la guerra e tutto stava ricominciando, si costruivano palazzi, strade, e c'era tanta serenità, tanta voglia di vivere. La domenica era una lotta per trovare i soldi per andare allo Stadio a vedere la squadra del cuore. Quante battute divertenti dicevano i tifosi! Erano tre ore di libertà domenicale, che le mogli concedevano ai mariti, che tutto il resto della giornata lo dovevano dedicare alla famiglia.

Poi con il passare degli anni il gioco del calcio è cambiato, sono aumentate le partite, e con loro tanto altro intorno... Gli uomini, sono sempre più impegnati con le coppe nazionali, europee e mondiali. I matrimoni sono andati in crisi, e le mogli hanno cominciato ad uscire da sole... mentre i mariti vedevano il calcio. Di conseguenza molte coppie si sono separate. Quanti danni incalcolabili ha procurato questo sport nelle famiglie, non si possono contare!

In passato ogni cosa che esisteva non veniva esasperata come adesso. Quanto esiste ora in ogni settore e in ogni campo andrebbe ben studiato, per vedere poi quanti danni o problemi potrà causare alle famiglie, e di conseguenza su questa generazione di giovani. Se alcuni di loro sbagliano c'è un perché. Vivono in questa società così corrotta, che li spinge a commettere anche loro delle bravate per protesta. Come possiamo giudicarli se siamo noi i primi a fare degli errori?

Il male è una forza potente, dilagante, lo vediamo da quanto sta accadendo intorno a noi. Questi giovani hanno bisogno del buon esempio, saranno il futuro di questa società, bisognerà insegnare loro ad essere volitivi, a lottare per ciò in cui credono, bisognerà insegnare loro i buoni proponimenti, indirizzarli sulla giusta via. Solo con tanta forza di volontà riusciranno ad ottenere ciò che desiderano dalla vita.

Dovranno capire perché se la nave sta andando alla deriva bisogna remare tutti insieme. Se questo non accade, con il mare mosso, si potrebbe infrangere sugli scogli, distruggendosi.

Kant diceva "Il cielo stellato sopra di me, la legge morale dentro di me". Anche i senza Dio dovrebbero comportarsi con dignità.

LA GENTE

Il mondo intero, attraverso i nuovi media, le telecomunicazioni, si sente libero da vincoli di ogni genere. L'educazione è un bene oramai dimenticato, sembra quasi che dilaghi una pazzia generale. Sembra impossibile riuscire a fermare quanto accade giornalmente.

La gente si uccide per disperazione, perde il controllo della propria esistenza. Che cosa possono fare i politici se il popolo per primo non riesce a trovare la sua disciplina, un ordine interno che lo aiuti a capire i suoi problemi, che lo aiuti a risolverli?

Non possiamo ignorare che caos scaturisce da tanta pazzia. Quanti imbrogli e ingarbugli si creano da persone scriteriate, distratte, ottuse. Queste persone sono parte integrante della nostra società, quella che dovrebbe camminare ordinatamente e non fare rumore, ed invece crea tanto danno e confusione senza quasi rendersene conto.

Come si può trovare una soluzione a questa grave piaga?

Il silenzio potrebbe ridare ossigeno e placare questa pazzia.

LA CULTURA

Viaggiando ho pensato di tornare a rivedere molti Paesi da me visitati, non posso dire quanta delusione ho provato.

Dovunque ci si diriga la nuova generazione di giovani si comporta alla stessa maniera, sono uguali ovunque, tutti hanno gli stessi problemi. Il mondo intero ha problemi, ma noi europei abbiamo come risorsa regole antiche e rigide abitudini. Non siamo così moderni come vogliamo apparire. Vedo in queste qualità la stoffa giusta per creare una rinascita intellettuale, che dia un nuovo ciclo di ricchezza a tutte le arti.

L'Europa potrebbe insegnare al mondo intero la sua disciplina culturale, dare il buon esempio a coloro che vengono da Paesi lontani per apprendere un nuovo stile di vita. Questo sarà il compito di tutti gli Stati Europei. Lavorare migliorandosi per rendere possibile questo progetto da attuare urgentemente.

Se sapremo esprimere bene l'idea della spiritualità tutto quello che è stato detto e scritto sarà passato, e nuove idee potranno generarsi nella mente degli artisti creando un susseguirsi di fasi creative e proliferazione dell'arte.

C'è tanta confusione, mentre in questi momenti dovremmo stare calmi e ragionare freddamente. Per costruire un nuovo modo di esistere sarà necessario dare il buon esempio, la cosa più importante.

Credo molto nelle potenzialità europee, noi siamo la culla della cultura mondiale e questo primato non ce lo toglierà nessuno.

LE PROSTITUTE

La prostituzione fa parte della storia del Mondo.

Fin dai tempi antichi, in Giappone, le geishe vivevano educate in modo molto serio all'arte dell'ospitalità, un modo come un altro per svolgere questo mestiere così importante.

Anche in Italia, fino ai tempi del fascismo, le donne di compagnia lavoravano nelle case chiuse, una garanzia di sicurezza igienica per loro stesse e per i loro clienti.

In Tailandia, ai nostri giorni, esiste una città dove tutte le donne vivono di prostituzione.

Il loro mestiere era e sarà sempre un filtro della società, il confessionale di tutti i problemi sessuali degli uomini.

Qui da noi tutti parlano delle prostitute come se fossero la feccia umana, ma non è così , è ipocrisia.

Le prostitute conoscono il desiderio di un uomo, con la loro esperienza danno vita al sesso di chi non riesce, aiutano a risolvere problemi psicologici, sessuali degli uomini non aiutati dai loro genitori.

Queste donne sono le spugne della sessualità, raccolgono dentro di loro le confidenze e le esperienze di molti uomini, nonostante il freddo e i pericoli cui sono quotidianamente sottoposte.

Non possiamo essere indifferenti a tanta crudeltà.

L' INQUINAMENTO

La ricerca scientifica e le possibilità tecnologiche ci hanno messo in condizione di vivere la nostra vita al massimo dell'evoluzione.

E 'stato come accendere dei fuochi d'artificio, un grande botto, tantissime luci e poi i residui inquinanti di tutto ciò.

Credo che pochi abbiano valutato, che pochi abbiano capito le conseguenze di quanto veniva proposto sul mercato. Ora sbagliamo e poi pagheremo, se non riusciremo a risolvere il problema degli scarti di quanto è stato prodotto.

L'inquinamento non è un problema solo italiano, esiste in tutti i Paesi del Mondo. Non si può tornare indietro, per rimediare a questo problema gli abitanti del Pianeta dovranno piegarsi alle esigenze del benessere.

Siamo all'inizio di un 'Era difficile, non solo per il nostro Paese, non solo per l'Europa, ma per tutti i Paesi del Mondo.

Tutto questo a causa della nostra distruttività, a causa della nostra avidità, del nostro materialismo.

Potrà sembrare strano, ma siamo tutti responsabili di ciò che accadrà in futuro.

Se noi riuscissimo a collaborare, se noi fossimo coscienti di questa realtà, potremmo fare un grosso passo avanti per migliorare e salvare questo Pianeta.

RINASCERE

Oggi si parla molto di crescita, ma non si capisce bene come si può avere una vera crescita partendo da una macchina piena di guasti. Riparare questi guasti è un compito difficile, che coinvolge tutti e che non sarà indolore.

Il nostro problema è una classe politica avvitata su se stessa e litigiosa.

Il nostro Paese deve affrontare dei cambiamenti, alcuni richiedono tempi lunghi, altri brevi. Alcuni cambiamenti richiedono consistenti investimenti, altri sono quasi gratuiti.

Esistono degli acceleratori che possono essere attivati in tempi brevi e possono incidere in modo strategico sui cambiamenti. Per esempio premendo sul pedale del merito, del rispetto delle regole, attraverso un forte sistema di premi e punizioni. Dando più spazio alla cultura, per esempio, all'educazione, più risorse alla ricerca e all'imprenditoria creativa. Tutti strumenti di crescita che possono fertilizzare il Paese rinnovandone la sua capacità produttiva.

Avremmo bisogno di una classe politica che inietti vitalità nel Paese, che con il proprio comportamento sappia dare un segnale nuovo, diverso, offrendo di se un'immagine credibile, una classe politica di cui la gente possa fidarsi.

L'attuale crisi economica provocata dall'esplosione del debito pubblico, può essere forse l'unica occasione positiva per innescare l'inizio di un

cambiamento, un cambiamento reale che restituisca al Paese la cosa più preziosa per riprendere il suo cammino: la Fiducia.

SPIRITUALITA'

Il Mondo finirà di assistere a tante atrocità quando l'uomo erediterà da se stesso una visione spirituale di maggior profondità.

Quando l'uomo imparerà a guardare dentro di se, ad approfondire e arricchire il proprio spirito, vivrà nella certezza che tutto il nostro universo interiore ha la necessità di essere improntato, con sincerità, sul Tempo di Pace.

Non è possibile continuare a vedere uomini che inconsapevolmente si distruggono, abbandonandosi ai loro vizi, convivendo con i loro difetti, inconsci del male che procurano a loro stessi e agli altri.

L'osservazione, la meditazione, la capacità di porsi di fronte alle cose con più umiltà, rendono l'uomo parte di questo mondo in maniera tutta diversa. Non dobbiamo sentirci padroni di questo Pianeta, noi siamo ospiti, e abbiamo il dovere di abitarlo con educazione e rispetto.

IL RESPIRO

Quando veniamo al Mondo, la prima cosa che facciamo è respirare.

La prima medicina per il nostro corpo è il respiro, ma purtroppo l'ansia quotidiana, lo stress di tutti i giorni, ci inducono a respirare in malo modo, senza soffermarci ad ascoltare il nostro corpo.

Quando respiriamo profondamente immettiamo più ossigeno nei nostri polmoni, che attraverso il sangue va a irrorare ogni organo del nostro corpo, dandogli vitalità ed energia.

Quando siamo nervosi e stressati respiriamo male, poco profondamente, questo fa si che entri un quantitativo minore di ossigeno.

I nostri organi di conseguenza si ammalano e alcune delle malattie più frequenti sono la depressione e l'esaurimento.

Fermarsi in un parco o sotto un albero e concentrarsi in un profondo respiro, trattenerlo 30 secondi prima di espellerlo lentamente e ripetere più volte ancora, è una saggia autocura per mantenere i nostri organi vitali in buona salute.

IMPEGNARSI

Dovremmo ricordare la nostra storia, dovremmo fare un passo indietro e riguardare a quanti inventori ha prodotto l'Italia nell'arco dei secoli, sono emersi in tutto il Mondo, dando al nostro Paese importanza, luce, splendore.

Noi Italiani siamo ricordati come un popolo di artisti, inventori, creatori e artigiani. Possediamo una grande intelligenza, la nostra creatività è molto apprezzata in tutto il Mondo e quando vogliamo sappiamo creare magnifiche opere.

Perché deprimersi? Bisognerebbe solo ricominciare a vivere in un modo diverso, ritornare ad inventarci un futuro senza occuparci di problemi più grandi di noi.

Vivere con semplicità ci farà affrontare meno le angosce, ricordiamoci sempre quanto siamo stati importanti nel Mondo e quanto possiamo continuare ad esserlo.

Sono convinta che i giovani di oggi abbiano un'intelligenza superiore alla nostra, che la saggezza e l'esperienza dei più grandi possa aiutarli a far nascere un'infinità di idee.

Non sono pessimista, credo in un futuro migliore di questo, possibile solo se ci impegneremo tutti.

QUANDO NACQUE LA POLITICA

Migliaia di anni fa l'uomo era governato solo dagli Dei. La figura del religioso era l'unica considerata degna di governare, l'uomo politico come è considerato adesso non esisteva. Quando nacque la politica, i suoi esponenti cercarono di governare perfezionando il lavoro che i religiosi avevano già iniziato.

L'obbiettivo era governare sia religiosamente che politicamente, per avere più controllo, per dare un maggior equilibrio e disciplina alla società di un tempo.

Nel secolo scorso chi era al potere aveva moltissimi privilegi, è vero, ma un tempo i politici non erano un'infinità come sono adesso, che tra Regioni, Province, Comuni, Comunità Europea e quant'altro sono a migliaia e tutti sulle spalle del popolo.

Sarà anche questa una ragione della crisi mondiale?

Chi è al servizio dello Stato dovrebbe capire che non è più possibile sostenere tante spese inutili, sono sicura che la crisi di molti Stati Europei dipenda anche dalle troppe spese gravose della costosa politica europea.

L'EUROPA

Era vantaggioso, utile, necessario creare l'Europa Unita.

I politici per anni hanno sostenuto l'idea che l'Italia avrebbe dovuto affrontare necessariamente un grande sacrificio economico, hanno dichiarato la nostra inadeguatezza monetaria rispetto alle altre valute europee, spingendoci a molti sacrifici indispensabili per sanare i molti debiti contratti.

L'On. Prodi ha sostenuto un'entrata a mio parere troppo frettolosa nell'Euro, accettando un cambio certamente svantaggioso Euro-Lira. Ha accettato un patto di stabilità imposto dalla Germania che ha reso vano ogni provvedimento di politica economica.

Molti piccoli Stati Europei da anni versano a fatica denaro al Parlamento Europeo, indebitandosi ulteriormente in ogni caso. Ma è proprio grazie a questi Stati minori che è stato possibile formare la Comunità Europea.

E' necessario rivedere il Trattato di Maastricht per dare la possibilità a questi Paesi di rimanere in Europa, così che sia possibile dargli una la chance di ripresa.

UN NUOVO MONDO

In questo periodo storico di così tanti cambiamenti ho deciso di fare una lunga crociera nel sud dell'Africa, circumnavigando tutto il Continente e risalendo verso l'Europa.

Questo viaggio è stato molto istruttivo , ho potuto vedere tante Nazioni, culture diverse dalla nostra pronte ad emergere più di quanto possiamo immaginare.

Risalire l'Africa con una nave piena di turisti tedeschi, inglesi, francesi, mi ha fatto riflettere su molte verità.

Ho vissuto questo viaggio come divisa in due dimensioni, cercando di capire gli Stati che visitavo e allo stesso tempo le persone che viaggiavano con me. Non avevamo nulla in comune, ma tutti facevamo parte della stessa Europa.

Con i miei compagni di viaggio tedeschi non ho trovato un modo di comunicare che mi soddisfacesse, avevano la tendenza a vivere tra loro escludendo tutti gli altri.

I Francesi e gli Inglesi invece erano più comunicativi, più disponibili ad interagire e a condividere questa esperienza comune.

Risalendo con la nave verso la Spagna s'incontrano città poverissime, realtà desolate che sembrano abitate da soli immigrati.

Il Terzo Mondo avanza verso di noi così rapidamente che non ce ne rendiamo conto, come non ci rendiamo conto di quanto loro siano uniti dagli stessi ideali, mentre noi siamo uniti solo dall'Euro.

Guardare la cartina geografica dell'Europa fa molto pensare a quanto poco è stato fatto per unirci, ma l'unione fa la forza, non dimentichiamolo.

I politici dell'Unione Europea avrebbero dovuto trovare più formule di scambio tra di noi , frequentandoci ci saremmo potuti amalgamare molto di più.

Questa Europa vive solo di interessi politici, ma se i cittadini non avranno comuni interessi essa non potrà sostenersi.

Bisognerebbe educare il popolo Europeo a un affiatamento comune, non solo ad interessi Nazionali.

Credo fermamente in un grande risveglio Europeo, sono convinta che uniti potremo sostenere il Continente Africano ed aiutarlo ad emergere per dare un equilibrio al Mondo, verso un futuro ottimista.

L'OCCIDENTE

Abbiamo vissuto l'Occidente sentendoci autonomi, liberi nella nostra mentalità, coscienti dei parametri culturali così diversi dall'Oriente, che ci sembrava tanto lontano.

Attraverso il computer e le migrazioni, il Mondo si sta restringendo sempre di più, come se tutti noi ne facessimo parte come in un unico sistema.

In questa metamorfosi tantissime problematiche sono nate creando la necessità di grandi cambiamenti organizzativi.

Si deve considerare quanto l'Europa sia toccata da questi problemi. Un'Europa che nasce formata da Stati consolidati e forti e da piccoli Stati che le danno la possibilità di esistere nonostante la loro debolezza.

Questa Europa a parer mio si doveva creare dando ad ogni Stato le stesse leggi, così da semplificare il grande flusso migratorio. Dando a ogni Nazione le stesse regole, sarebbe stato molto più facile amalgamarsi, unirci con un unico sistema legislativo, convivere con chi arriva da lontano.

Non credo che questo Mondo vada alla deriva, siamo noi abitanti che dovremmo viverlo con parametri diversi. Nulla può finire se non siamo noi complici di questa fine.

IL BON TON

Visitando nuovamente le Nazioni conosciute da anni e conoscendone di nuove, tante idee balenano nella mia mente.

Nell'Europa esistono Repubbliche e Regni, ma c'è un abisso tra di loro.

I cittadini che popolano i Regni hanno più disciplina, più regole, più educazione, più bon ton, più garbo, non alzano mai la voce e questo modo di fare li rende più sereni.

Come sarebbe bello se il garbo e l'educazione dei Paesi Nordici si diffondesse nelle nostre Repubbliche così caotiche !!

Qui da noi pochi conoscono il bon ton, l'educazione.

L'educazione e un modo di fare corretto e gentile potrebbero risolvere un 40% dei nostri problemi.

Le Regine e i Re trasmettono quotidianamente ai loro cittadini il loro stile attraverso i giornali e le televisioni.

Nelle Repubbliche questo non avviene, dovremmo forse divulgare l'educazione civica diffondendola, potrebbe essere un diverso modo di orientare la società verso un nuovo stile di vita e potrebbe aiutare anche i nuovi arrivati ad inserirsi in modo più omogeneo.

SIAMO DIVERSI

Da sempre ho viaggiato sentendomi cittadina del Mondo.

L'Oriente mi ha affascinato, l'India mi ha trasmesso la sua spiritualità. Apprendere dai Popoli, arricchirsi di una cultura diversa, era lo scopo di tutti i miei viaggi.

Consapevole di questa crisi ma fiduciosa che troveremo soluzioni, ho deciso di visitare l'Europa per capire e valutare i pro e i contro degli Stati più vicini.

L'Europa è storia e cultura e parte del Mondo proviene da questo Continente.

Nel visitare ogni sua città, mi ha stupito vedere come siamo diversi, degli estranei, che nemmeno comunicano con una unica lingua.

Questa Europa così elegante, così antica, vive statica le sue città.

Mentre il Mondo si stringe e si avvicina l'Europa e i suoi cittadini fanno molto poco per creare una vera unione.

Se lottassimo insieme supereremmo meglio questa crisi d'incertezza mondiale.

L'Europa dovrebbe essere più amata, più desiderata.

LA BIOENERGETICA

Se una pianta non viene annaffiata muore.

Così le persone, soprattutto se non ricevono amore, se non si sentono realizzate, se sentono di non valere molto per gli altri, si afflosciano, come una pianta senza acqua. Penso all'essere umano come ad una pianta, che per essere verde e fiorita ha bisogno di cure, di sole e di ombra, concime, nuova terra. Non si vive di solo cibo, ma dell'acqua e dell'affetto non se ne può fare a meno.

La mancanza di cure è spesso alla base di tante problematiche diffuse, come la droga, l'alcolismo. Tanti entrano nel labirinto della droga cercando di sentirsi più forti, cercando quella fiducia in loro stessi che hanno perduto non ricevendo le giuste cure. Anche gli alcolizzati bevono per sentirsi più forti e non si rendono conto che abusando di alcool arrivano alla loro distruzione.

Oppure vogliamo parlare delle malattie mentali?

Quante persone deboli, soggiogate psicologicamente, si riducono in pezzi e vengono poi sostenute con psicofarmaci? Anche questo è un tunnel da cui non è facile uscire!

Viviamo in una società così complessa, siamo così affannati nel correre dietro a questo o a quello che non ci accorgiamo più realmente chi siamo, cosa vogliamo, non riusciamo a capire se chi è vicino a noi soffre, se ha bisogno di noi, di una parola, di un consiglio, un aiuto.

Come un carosello che gira, la vita è una giostra che va, ma ogni cosa che ne è sopra è ferma e non si muove.

Questo bisognerebbe capire: la nostra vita non è una giostra, la nostra vita va vissuta veramente.

Dei più deboli, quelli che non riescono a vivere se non si drogano, non bevono o non prendono psicofarmaci, che cosa vuol farne questa società? Come sarà possibile risolvere questo problema?

Esistono tante discipline che possono aiutare queste persone ma non sono considerate, sono poco diffuse e poco approfondite. Come ad esempio la Bioenergetica.

La Bioenergetica è una disciplina che vuole mettere in contatto il corpo e la mente. Diversamente rispetto alle terapie psicoanalitiche (che solitamente hanno un approccio verbale) con la bioenergetica l'individuo entra in contatto con la sua totalità, fatta di corpo e di spirito, attraverso esercizi di respirazione, attenzione ai movimenti del corpo e della voce.

Questa società è talmente cinica da non capire che la sua disattenzione sta distruggendo le molecole della vita, indispensabili alle nuove generazioni.

L'Inferno di Dante è qui ormai, c'è qualcuno che lo ha capito, forse?

No. Oggi correvano tutti per vedere la partita, tutto il resto non conta.

ARMONIA CON NOI STESSI

Se una persona respira vive e se vive fino all'ultimo respiro deve essere utile all'Umanità.

Non esisterebbe la vecchiaia ne la decadenza, se ognuno di noi non cadesse in depressione e di conseguenza si sentisse fuori dalla società.

Solo tenendo la mente attiva e volitiva e piena di rinnovati progetti si può rimanere giovani.

Noi viviamo nei sensi, oltre i sensi c'è il buio inesorabile. L'arte che raffigura i sensi è la miglior esortatrice alla vita, la fa tollerare e amare.

L'arte rende la vita degna di essere vissuta.

Colui che sperimenta, che raggiunge un'armonia con Dio s'accorge di essere tutt'uno con la vita.

Mentre continua a vivere nel mondo da quel momento in poi la sua vita sarà governata da un'armoniosa unità.

Non cercherà più la gioia e soddisfazione delle cose del mondo, ma la gioia sarà sempre in lui.

Cercherà solo di servire i suoi simili per condurli alla meta che egli stesso ha raggiunto.

Conducendo una vita equilibrata, pura, buona, nutrendosi di cibo semplice, usando parole sincere, essendo umili e tolleranti, aiutando il prossimo, troverete gioia e serenità nella vita.

LE MACCHINE

Andando in Francia, si percorrono autostrade totalmente prive di personale che possa garantire al cliente un minimo di assistenza. Entrando nelle stazioni ferroviarie francesi ci si accorge che esistono solo macchinette per i biglietti. E' desolante vedere come l'uomo ha perso ogni valore umano ed è stato sopraffatto totalmente dai macchinari. Immensi garage diurni e notturni privi di controlli, di personale o vigilantes sono solo una piccola parte di quello che la società è costretta a vivere, pagando saporitamente e pur restando priva di assistenza.

Se ogni gara di appalto garantisse obbligatoriamente dei posti di lavoro, non vivremmo tanta disoccupazione.

E' colpa delle ditte, che vincono gli appalti spesso aiutati da forti raccomandazioni e poi non si fanno scrupolo di rivendere ciò che hanno ottenuto, scatenando una reazione a catena fatta di nuove vendite e acquisti che nel passar di mano in mano costringono l'ultima ditta a non poter fare a meno di prendere questa scorciatoia.

Questo tipo di commercio andrebbe totalmente debellato, ovunque.

Esiste gente che si sta arricchendo alle spalle della povertà altrui.

Gli appalti vengono assegnati dallo Stato, dalle Regioni, dai Comuni per dare lavoro a chi ha bisogno, non per creare disoccupazione.

Ogni cosa che viene gestita dallo Stato dovrebbe avere leggi chiare, che non diano la possibilità di rivendita e garantiscano assunzioni sicure.

I CITTADINI

Tutti sono preoccupati per il futuro e incolpano ai politici di quanto sta accadendo.

Io la penso diversamente, credo che facciamo tutti parte di un unico mosaico, credo che ognuno di noi abbia il dovere di contribuire ed intervenire in ciò che accade intorno a lui.

Se nasce un problema è il politico che lo può risolvere, perché dall'alto dirige noi cittadini, ma dovremmo collaborare anche noi con senso civico in modo che determinate problematiche non si sviluppino nemmeno.

Se tutti fossimo più responsabili, più attivi, più determinati al nostro e altrui progresso, avremmo meno tempo per giudicare l'operato dei Politici e tante piccole cose proveremmo a risolverle da soli. Ma ciò non avviene. Siamo sempre pronti al giudizio altrui, poco disposti a metterci in discussione in prima persona. E' troppo semplice far ricadere tutte le responsabilità sulla politica. Facciamoci carico delle nostre di responsabilità, i risultati non tarderanno ad arrivare.

LA DIGNITA'

Ognuno è nato con il proprio potenziale e deve operare tenendo conto di questo.

Un essere umano ha un'anima e deve esprimere i propri valori interiori trasmettendo agli altri quello che prova.

La dignità è il massimo valore che un uomo possa avere, un uomo che crescerà moralmente e dignitosamente vivrà il tempo della sua vita senza sottomettersi mai.

La dignità si esprime attraverso il senso morale e attraverso il rispetto di se, che viene preteso anche dagli altri, com'è giusto che sia.

Bisognerebbe trasmettere i propri valori, la sicurezza che abbiamo in noi stessi, che ci da la capacità di ottenere con certezza ciò che vogliamo, che ci da la forza per risolvere qualsiasi problema.

Amare prima profondamente noi stessi ci darà la capacità di amare gli altri.

Noi siamo resi felici o infelici non dalle circostanze della vita, ma dal nostro atteggiamento verso di essa.

Se impariamo ad amarci e a rispettarci, se chiediamo agli altri di fare lo stesso con noi, saremo degni e sicuri di aver preso la giusta direzione. La dignità è un diritto che la nostra esistenza ci chiede che sia rispettato.

IL WEB

Quando nacque internet , ci sentimmo che a bordo di quella scatola nera chiamata computer avremmo potuto volare nel Mondo, spingendo i tasti con un solo dito. Ci fece conoscere l'universo del sapere, ci aprì le porte della conoscenza del Mondo intero. Tutte le informazioni erano magicamente raggiungibili, ma nessuno di noi sospettava quanto la vita di tutti sarebbe cambiata.

Mentre alcuni viaggiavano sulle onde della cultura e dell'informazione e si erudivano, molti altri lo usavano per insozzare siti di male parole, pornografia ed altro .

Esistono siti dove depravati coinvolgono molti altri depravati, dove l'unico scopo che vedo possibile è la distruzione dei valori umani.

Esistono siti dove è possibile coinvolgere persone ad esibirsi in mille pazze idee sconce, esibizione delle loro folli idee, esibizione delle loro folli idee nei confronti della vita stessa.

Il computer è oramai alla portata di tutti, è utilizzato in modo globale, ha superato la nostra intelligenza, i nostri ritmi.

Dovremmo valutare con moralità quanto siamo cambiati, oramai che anche nei paesi più remoti è esplosa questa tecnologia.

Sui mercati di tutto il mondo il web ha preso piede, nel suo uso sbagliato crea costantemente residui deleteri, che inquinano noi stessi e screditano la nostra epoca.

Vorrei che i politici di tutto il Mondo rivedessero le regole da applicare alla rete, considerando l'abuso che se ne fa come una delle più subdole guerre che stiamo vivendo.

L'INTELLIGENZA

Trovo che sia impressionante vedere come un cervello messo nella situazione giusta prenda valore, come un'intelligenza stimolata possa cambiare profondamente la vita di un individuo.

Ho la sensazione che in Italia esistano tantissime intelligenze individuali, ma che manchi un'intelligenza di sistema.

La cultura potrebbe essere un forte acceleratore nel diffondere consapevolezza, elaborando idee nuove e influenzando l'informazione e la crescita.

Gli Europei dovrebbero unire le loro forze e le loro culture, gli Stati dovrebbero stimolare gli scambi interpersonali o addirittura favorire i matrimoni.

Questa potrebbe essere una soluzione per unire di più l'Europa e produrre nuove idee innovative.

Non basta amare la propria Nazione, bisognerebbe sentirsi cittadini Europei, pronti a dividere tra noi quanto sappiamo, per migliorarci in qualità ed espressione della nostra intelligenza.

LA FELICITA'

Qual è lo scopo della vita?

Ai giorni nostri sembra che lo scopo maggiore dell'esistenza sia quello di fare soldi, far carriera, diventare famosi o potenti, oppure divertirsi sguazzando in un mondo di desideri sensoriali.

Molti hanno creduto che il raggiungimento di questi traguardi sarebbe stato sufficiente a dargli la felicità.

Invece tutti ancora la cercano la felicità, non sanno che essa è custodita dentro di noi, che basta scovarla nel profondo della nostra anima. Solo così saremo in grado di dare felicità anche agli altri.

La lotta più importante che dobbiamo fare è vincere su noi stessi contro noi stessi.

Sarebbe molto bello se ognuno di noi riuscisse a smussare un proprio difetto, sapete cosa avverrebbe? Affronteremmo meglio il futuro.

Se compatti decidessimo di migliorarlo, soprattutto attraverso la conoscenza di noi stessi, prenderemmo coscienza che anche noi in prima persona siamo il nostro futuro, che siamo indispensabili per crearlo come lo desideriamo.

Forse non abbiamo ancora capito quanto questo mondo ci appartiene, quanto tutti noi abbiamo bisogno di cambiare e di lavorarci per modificarlo, di quanto potremmo viverci meglio.

Il benessere ci ha fatto diventare più esigenti e perfezionisti, ci ha fatto dimenticare la semplicità delle cose rendendoci rigidi e impermeabili verso gli altri e verso noi stessi.

COME DOVREMMO ESSERE

Per troppi anni abbiamo vissuto di materialismo, dando troppa attenzione ai beni materiali non abbiamo dato il giusto spazio alla nostra anima, non ci siamo preoccupati né occupati della nostra spiritualità, delle nostre menti.

La crisi finanziaria, i problemi di tutti i giorni, le incertezze, le paure, tutto appesantisce le nostre esistenze rendendole incomprensibili, invivibili.

E' necessario cambiare il nostro modo di pensare, riuscire a trovare nuove formule, nuove soluzioni che partano dal nostro interno.

La tecnologia avanza sempre più e perdiamo il senso della realtà, parliamo troppo di cose inutili, parliamo continuamente al telefonino, invece di trovare alcuni minuti del nostro tempo per apprezzare il silenzio, una risorsa indispensabile per poter riflettere sul nostro errato modo di vita e di pensiero.

Dovremmo staccare le spine, riducendo al massimo il consumo di energia elettrica nelle nostre case, liberarci di tutta l'energia negativa che offusca i nostri pensieri e nel silenzio pensare serenamente a nuove soluzioni.

Stiamo vivendo un momento molto difficile ed è necessario che tutti affrontiamo senza timore certe verità.

Se tutti capissimo quanto è necessario avere del buonsenso, saper affrontare un'auto giudizio per migliorarci e fare dei cambiamenti su di noi, potremmo contribuire all' evoluzione e al miglioramento di questa vita e del nostro futuro.

CRISI COMMERCIALE

Ogni anno la popolazione aumenta, ha nuove esigenze, e con essa cambia anche il mondo del lavoro. Le attività, la creazione dei prodotti, lo scambio, ogni cosa ha bisogno di essere ben programmata.

Se c'è uno squilibrio dei mercati, se i commercianti e gli artigiani non riescono a comunicare e collaborare tra di loro, inevitabilmente avremo l'origine di una crisi commerciale.

Non esiste più un mestiere che sia davvero indipendente dall' altro, l'artigiano, il commerciante, l'inventore, tutti dovrebbero essere sempre aggiornati, collegarsi agli altri come in una catena, fare ampi studi di mercato per garantirsi una buona riuscita.

Le piccole attività commerciali lavorano a fatica, se paragonati ai Centri Commerciali o alle grandi firme che lavorano su scala. Lo Stato dovrebbe studiare nuove formule per agevolare queste piccole attività, come una volta avveniva. Oggi, troppo gravate da spese ed oneri sociali, non hanno la possibilità di andare avanti e chiudono.

I materiali di qualità come il cotone, la lana, la seta pura sono divenuti una rarità. Penalizzando la qualità dei prodotti si è penalizzato il commercio stesso, rendendo il rinomato Made in Italy solo un ricordo.

ALTRE CRISI

La crisi che noi viviamo non è venuta dal nulla, non dal caso, ma dall'azione dell'uomo. In quale modo si è sviluppato questo processo degenerativo? Attraverso quali meccanismi?

Quali possibilità abbiamo per debellarla?

Per uscirne dovremmo avere il coraggio di cercare la chiave nascosta nel nostro passato, il coraggio di lasciare la via sbagliata, la via che gli Stati, i Governi, i Popoli stanno seguendo, vittime del XXI secolo e del mercato finanziario.

Siamo ancora in tempo per la speranza, siamo ancora in tempo per riportare ordine nel mercato finanziario, che non è più un sistema economico ma un caos, una bisca finanziaria.

Dovremmo avviare grandi piani di investimenti pubblici, soprattutto mettendo il cuore, la ragione, lo spirito al posto dell'interesse.

Potremmo fare questo cambiamento partendo dalla separazione radicale e fondamentale tra economia produttiva e bisca finanziaria, neutralizzandola. L'attuale capitalismo è dominante e tende a distruggere le Nazioni fino a distruggere se stesso.

Il mercato finanziario che esprime l'odierna dittatura del denaro sta divorando anche se stesso.

Questa è la ragione per cui si dovranno effettuare questi cambiamenti prima che sopraggiungano altre crisi.

CAPRI

Da Napoli un veloce aliscafo ci conduce verso Capri, quando si trova

L'Imperatore Tiberio qui per le sue benefiche cure.

Turisti provenienti da tutto il Mondo affollano le stradine, i bar, i ristoranti e incontrandosi ci si scambia un saluto, alcune parole, come se ci si conoscesse da sempre. Questa è la magia di Capri che coinvolge tutti.

Tutto è talmente bello e curato che il turista vive la sua vacanza come una favola, c'è amore dovunque e tutti i capresi lo trasmettono.

Purtroppo però nonostante questa isola sia così curata e amata dai suoi abitanti, anche qui è arrivata la trasgressione, molti non rispettano le regole degli anni passati: un tempo le piccole macchine elettriche giravano fino alle 7.30 del mattino, ora girano senza regole a tutte le ore, invadendo la Piazzetta e le vie, ostacolando i viveva passanti.

Anche questa isola piena d'amore e di magia soffre, abbandonate certe regole e discipline si vive nel caos, nella confusione come in tanti altri posti, tutto questo sciupa la poesia di un tempo.

L'ALDILA'

E' da quando avevo dodici anni che mi appassiona la conoscenza dell'Aldilà.

Ho letto molto su questo argomento e viaggiando ho potuto approfondire quanto avevo letto.

Qualunque libro leggevo mi introduceva con una prefazione : se vivremo saggiamente la nostra vita sulla terra, saremo sempre pronti per affrontare quel magnifico viaggio, che dopo la morte corporale ci condurrà verso il Mondo Eterno.

Prepararsi moralmente alla morte ci farà vivere sereni , sapendo che la nostra anima continuerà a vivere in un Mondo migliore di questo.

Testimonianze di medici e di chi è andato in coma, dicono che nel momento che perdiamo il contatto con la Terra si vede una grande luce e parenti vicini o persone sconosciute ci vengono incontro, per aiutarci verso il cammino della luce.

Testimonianze di sedute spiritiche di medium che sono entrati in contatto con altri medium, morti nella casa dove vivevano, dicono che coloro per farsi riconoscere segnalano esattamente la collocazione di un oggetto, cosa che solo loro potevano sapere.

Sembra che dopo il trapasso ci sia qualcuno che ci viene incontro, che ci aiuta nella prima fase del nostro viaggio. Noi non ci rendiamo conto ancora, abbiamo la sensazione di dormire, non capiamo se siamo ancora sulla terra o già nel regno dei morti. Loro ci guidano attraverso il lungo

percorso illuminato fino ad arrivare ad un bivio, dove si può decidere se seguire il percorso della luce o della rincarnazione.

Questo è il grande problema, i dannati si rincarnano tutti perché la loro anima è troppo nera e non ce la fanno a proseguire il percorso.

Quelli che riescono a procedere nel percorso della luce proseguono verso un lungo cammino che li porterà alla luce Eterna. Loro diventeranno gli Angeli, quelli che da lassù ci aiutano , ci proteggono.

Studiosi del settore raccontano che quando è nato il firmamento le stelle non esistevano. Alcune letture dicono che gli angeli sono le stelle che brillano nel cielo, che esiste anche l'amore tra di loro e quando si baciano lo possiamo capire notando una stella che brilla più intensamente.

C'è tanto ancora che si sta studiando, anche attraverso persone che nel loro stato di coma mantengono in contatto i nostri due mondi.

Questo è quanto ho appreso fino a ora ma più andremo avanti più riusciremo a scoprire.

Le anime dei nostri morti sono sempre con noi e soffrono se noi ci comportiamo male, siamo sempre in contatto con loro anche se fingiamo di non saperlo.

CONCLUSIONI

Dedico questo libro ai miei figli Alessandra e Gianluca affinché possa nella loro vita accompagnarli e guidarli in un cammino di riflessione.

Sarò molto felice se questo mio libro possa essere d'aiuto a chi non ha vissuto le mie esperienze.

Sarò molto felice che sia per tanti altri di utilità per prendere spunti, idee per lavorarci.

RINGRAZIAMENTI

Ringrazio le gallerie e gli artisti che mi hanno permesso di avvalorare con le loro opere il mio lavoro.

Franco Senesi, Fine Art Capri, Positano Ravello

Prof. Sabina Fattibene, Trittico Art Museum, Roma

Artisti Via Margutta

www.ingramcontent.com/pod-product-compliance
Lightning Source LLC
Chambersburg PA
CBHW081732170526
45167CB00009B/3787